# 設計摺學3

Cut & Fold Techniques for Promotional Material

從經典紙藝到創意文宣品，設計師、行銷人員和手工藝玩家都想學會的切割摺疊技巧

積木文化 24

著＝保羅‧傑克森Paul Jackson

譯＝李弘善

在五、六〇年代、電視還沒成為西方家庭的主要休閒娛樂之前，市面上有很多益智遊戲類書籍，人們買這些書回家當作消遣和自我挑戰。那時，這種書所提供的遊戲真是包羅萬象，從自製撞球檯、短波收音機的接收器，到難度很高的紙牌遊戲以魔術表演道具應有盡有。

這些書裡面所介紹的益智遊戲、模型、桌遊以及魔術，都是用紙張做出來的。這些紙藝歷久不衰，時至今日還有人在製作、把玩；然而很可惜的，有些則被人遺忘了。

這一次，我從益智遊戲、拓樸學（topology）、摺紙藝術以及平面包裝設計的範疇裡，挑選形式各異的經典紙遊戲，試圖將那段逝去時光的智慧結晶盡量收羅其中。書中所介紹的範例，都具備了高度娛樂性和驚奇感，有些是我設計的原創作品，有些則是根據經典而稍微改良而來的。

這些紙藝品都很卓越精巧，若進一步在上面印刷圖案或文字，就能搖身一變，成為具備促銷用途的贈品。本書中所介紹的作品，都很適合設計成文宣品、禮品或是花式賀年卡；有的根本不需要做任何印刷加工，完成度就已經很高；有的則會帶來無限樂趣，可以一再把玩。不管你的需求是什麼，一定都可以從中找到點子，用來宣傳自己或產品。

本書中所有的設計，都可以在工廠裡開模量產，也可以透過平面設計軟體以及印表機在自家印製。許多設計還能壓扁或拆開以利寄送，讓收到的人自行組裝成立體成品。

在資訊爆炸的今日，我們天天都在被各種視覺訊息疲勞轟炸，喘不過氣來，更難以找出表達自我的管道。而這本書的用意，就是讓你運用書中精巧聰穎、令人印象深刻的紙藝設計，替自己爭取更好的曝光機會，讓自己的訊息被別人牢牢記住。

# 01:

開始動手之前

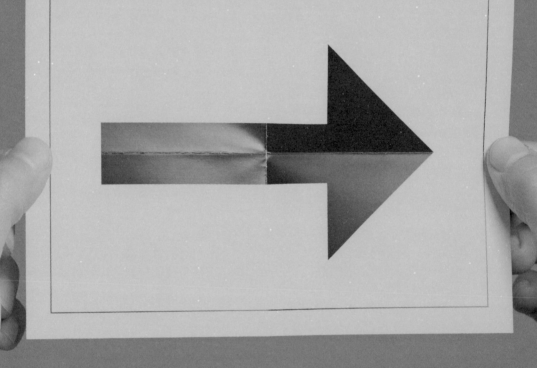

## 1.1　本書使用指南

本書中的紙製品都是會跟人互動的——它們也許可以開闔、壓扁、翻面、變形，或是組裝。也因此有許多步驟光看圖片可能會有點難以理解，在此建議讀者最好邊讀邊親手操作，才能確認自己已了解製作方法和預期效果。以文字和圖示呈現的說明畢竟有其極限，若一時之間做不出來，也請不要太快投降或感到氣餒。我向各位保證，書中的紙製品都非常優雅、巧妙，請抱持著享受學習、探索新奇好玩事物的心情，一邊動手操作或動眼瀏覽。相信這些作品都能達到振奮抒壓之效，它們都是小小的紙藝傑作，請一定要捲起袖子動手做，才能體驗箇中樂趣。

結構精妙、複雜優美的紙藝品不勝枚舉，本書礙於篇幅和學習難度而無法全數羅列，因此在動手操作之餘，不妨多多發揮實驗精神，換個方式摺疊、添加額外素材，忘掉書上的指示盡情發揮，你所花費的心思都將會值回票價。

### 1.2 如何切割與摺疊

### 1.2.1 切割

若要徒手切割卡紙，最好要有把高品質的美工刀，若你有解剖刀那就更棒了。千萬別用廉價美工刀，那既不穩定又危險。結構堅實且厚重的刀具，不但較穩定，也更安全。只需要同樣的價錢，就可以買到細柄的金屬解剖刀，外加替換用的刀片。與美工刀相較起來，解剖刀切割卡紙時操控性更佳，更能割出精準的線條。不過無論選用怎樣的刀具，定期更換刀片是絕不可省的。

除了刀具之外，我們還會需要金屬材質的尺等有著筆直邊緣的工具，來確保割出俐落的直線。透明的塑膠尺也可以，而且切割時還能讓你看清尺下的線條。若要割短線，15 公分的尺就夠了。一般來說，切割時要把尺壓在圖上，而刀在圖案外側，這樣就算刀片滑掉，也只會割到圖案周圍空白的部分，而不會影響到成品。

### 1.2.2 摺疊

切割比較直接暢快，摺疊則需要多費點心思。製造摺線時，不管你用哪種方式，就是不能將紙割穿，要以施壓的方式壓出摺線。而壓線的工具要用專門道具或是替代品，就看個人的選擇和習慣了。

手持解剖刀的標準割紙姿勢。不持刀的手務必放在另一手的上方，以免發生危險。

裝訂書本的工匠會用一種特製的摺疊工具，叫作「摺紙棒」（bone folders）。用摺紙棒來壓線相當方便，不過摺紙棒因為本身有一定厚度，總會離開尺緣約 1、2 公釐，萬一成品要求的精確度很高，摺紙棒就不是太理想的工具。

墨水用完的原子筆倒是不錯的替代工具，原子筆的筆尖可以壓出銳利的摺線，不過使用起來還是與尺緣有點距離。我還見過有人使用剪刀的尖端、餐刀、指甲、或是修指甲的銼刀，真是無奇不有。

善用解剖刀或美工刀片，就能壓出完美的摺線。用刀背來壓線，就不會割穿卡紙。

我自己則偏愛把解剖刀或是刀片翻轉過來用（請參考左圖）。這樣能夠壓出俐落的連續線條，而且壓線時，刀片可以緊緊貼著尺緣。

## 1.3　工具

書中的紙藝品都是以很單純的多邊形來設計的，例如正方形、矩形以及三角形；角度也大多是 90 度、45 度或 60 度。因此就算是紙藝新手，也可以用簡單的工具和粗淺的幾何知識就開始製作，甚至連繪圖軟體和印表機都派不上用場。再說，我覺得純手工的做法反而較省時省力又有樂趣。

以下是我們將會用到的工具：

· 硬質鉛筆（2H 是不錯的選擇）
· 優質橡皮擦（不是附在鉛筆尾端的那種）
· 優質削鉛筆機（如果不用自動鉛筆）
· 15 公分的塑膠尺
· 30 公分的金屬或塑膠尺
· 大型 360 度量角器
· 優質美工刀或解剖刀，刀片可替換
· 鋒利的剪刀
· 45 度三角板
· 圓規
· 隱形膠帶或紙膠帶
· 自合式切割墊（self-healing cutting mat），愈大愈好

以上工具大多不貴，投資品質好的工具絕對是必要的，它們將有助於作業順利，製作紙藝品當然也是如此。不過，姑且不論工具是好是壞，保持清潔才是最重要的。若尺或量角器上有陳年老垢，一定會沾汙紙張，不管你設計做得多好，成品就是會邋遢沒有質感。乾淨的工具將讓你事半功倍。

自合式切割墊是上述工具中較昂貴的，然而，應該沒有人會認為可以直接在桌上切割卡紙吧？若用木頭或厚卡紙等充當切割墊，它們很快就會傷痕壘壘而衍生其他問題。專業的切割墊能確保每條割痕筆直且平整。切割墊是愈大愈好用，如果預算足夠就盡量買大的，小心愛惜使用的話，好的切割墊可以維持十年或者更久的良好狀況。而且切割墊上頭印有以公分或公吋為單位格子，有時甚至連尺都用不到了。

## 1.4　選擇紙張

書中部分案例會指定紙張的磅數，尤其是極小或是很大的作品，紙張的選擇更是有其限制。一開始請依建議選用紙張，直到你找到更合適甚至效果更好的紙張。

在製作紙製品時，我們的手會與紙張有大量的互動，因此，你可以考慮多多使用有紋路的紙或未上光的卡紙，這種紙給與肌膚的觸感較好，在製作、把玩時也較愉快舒適。再者，若紙張本身的紋路很美，也會讓成果直接加分，甚至不需額外印刷圖案，完成度就夠高了。

有些設計用漂亮的手工紙張，甚至色彩絢麗、本身就具裝飾性質的紙張效果會很好。雖然書中的示範都是用黑色或白色的紙張，但不代表你不能選擇手工紙、色紙、有紋路的紙、鏡面紙、瓦楞紙、回收紙、廢棄信封，甚至透明塑膠片或硬挺的織品。當然了，只要你的選擇符合設計理念即可。

如果紙張需進機器印刷，材料的選擇就會因此受到限制，甚至如果要開模量產（請參考第 123 頁），為配合機具，能用的紙張就更少了。即便如此，在特定磅數之下，紙張的色彩和質地還是有很多選擇的。量產前可和印刷廠和模具廠多加溝通，相信一定可以找出皆大歡喜的方案。

最快獲得紙張資訊的方式，就是直接與紙商聯絡，請他們提供樣張。若你只是個人工作室，最好向紙商說你是一家公司，這樣他們比較願意提供紙樣。

## 1.5 記號

 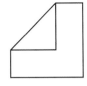

谷摺線

山摺線

摺痕

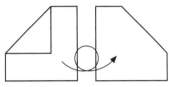

將紙翻面

疊合兩點

背面透視

上膠

切割

畫線

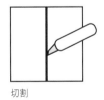

# 02 :

## 變形體

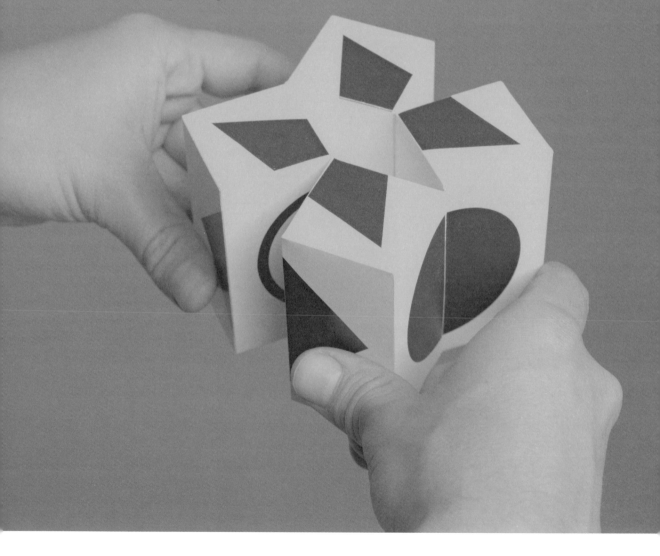

## 前言

「變形體」（flexagon）是個複合名詞，由「可摺疊的」（flexible）與「多邊形」（gon）兩個單字組合而來，指的是透過切割、摺疊而產生的多邊形或多面體，並且可以反覆翻轉形變。變形體大致上分為兩種：一種透過分割面的隱藏或出現來變換圖案，另一種則是透過分割面的移位來變換圖案。

我很難單靠文字來幫助你想像變形體究竟是什麼，它彷彿是個超越三度空間的神祕形體，無法言喻，只能眼見為憑並動手體驗。

若我們在變形體上面設計連續的文字和圖案，在形變的過程中，這些文字和圖案重組、消失或出現的效果將會很有趣味。有時，變形體會在不同的形態下，組合出相同的圖案或文字，它們似乎有其規律性地輪流展示著一連串的組合結果。

本書收納了平面和立體變形體的經典設計，它們大多結構單純，但製作時仍然需要細心和耐心。唯有親手製作、把玩，你才能真正了解變形體的箇中樂趣。

如果你從沒玩過變形體，接下來就等著大呼神奇吧！

## 2.1 三向六邊變形體（Tri-hexaflexagon）

三向六邊變形體是變形體中的經典，由一位哈佛大學數學系的英國研究生亞瑟·史東（Arthur Stone）於 1939 年所設計。三向六邊變形體結構簡單，但形變起來卻引人入勝、複雜多變。這也是變形體的入門款，請你一定要試試。

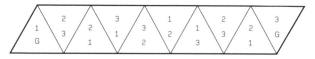

**2.1_1**
製作一張由 10 個正三角形所組成的紙條，正三角形的邊長介於 4~5 公分之間。在每個正三角形的正、反面如圖寫上數字（上排的數字代表要寫在正面，下排的數字代表要寫在反面）。G 代表膠合處。

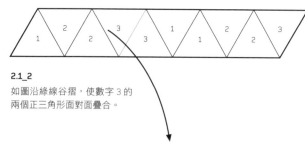

**2.1_2**
如圖沿著綠線谷摺，使數字 3 的兩個正三角形面對面疊合。

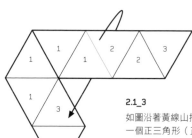

**2.1_3**
如圖沿著黃線山摺，右邊數來第一個正三角形（正面標記為 3，反面標記為 G）拉上來。其數字 3 的那面將與左邊數來第二個正三角形（正面標記為 2，反面標記為 3）的數字 3 面對面疊合。

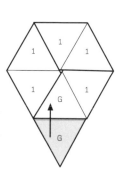

**2.1_4**
若上述步驟都正確的話，你應該只看到五個標記為 1 的正三角形，和兩標記為 G 的正三角形。現在，將標記為 G 的兩個正三角形面對面用膠水黏合。

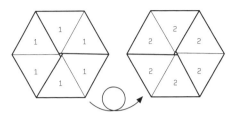

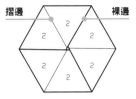

**2.1_5**

完成後的正六邊形，應該一面皆標記為 1，
而另一面皆標記為 2。若不是這樣，請回前
面步驟檢查哪裡出錯了。

**2.1_6**

將正六邊形翻到標記為 2 的那面。觀察一
下，呈輻射狀排列的六條線，應該會是摺邊
（crease）和裸邊（edge）交替著排列。

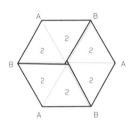

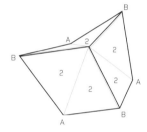

**2.1_7**

現在要來練習翻轉這個三向六邊變形體，我
們將摺邊標示為綠線代表要谷摺，而裸邊標
示為黃線代表要山摺。

**2.1_8**

同時將綠線谷摺，黃線山摺。

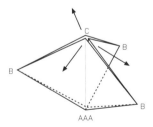

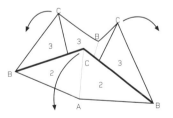

**2.1_9**

如圖，角 A 應該會收攏，而角 B 會展開。
這時你將會看見角 C 被從頂點翻出來了。

**2.1_10**

將角 C 往外拉，攤平，正六邊形
被由內而外翻轉了。

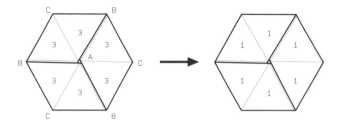

**2.1_11**

翻轉後的正六邊形，標記為 3 的那
面出現了。現在重複步驟 2.1_7 至
2.1_10，展開後，標記為 1 的那面又
被翻上來了。

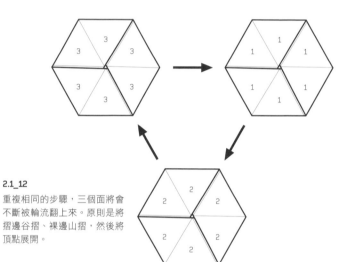

**2.1_12**

重複相同的步驟，三個面將會
不斷被輪流翻上來。原則是將
摺邊谷摺、裸邊山摺，然後將
頂點展開。

  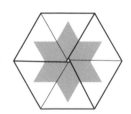

**2.1_13**

最後，在這些面上設計幾合圖形、文
字或插畫，你將得到一個三向六邊變
形體拼圖。

**2.1_14**

將成品拿在手中好好的把玩一番,你
將發現這個三向六邊變形體總共有六
種組合,圖案會相聚或分離,浮現或
隱藏。經常將它翻翻面,好好體會箇
中奧祕。

三向六邊變形體所構成的六種組合效
果,值得你動動腦筋構思一下可以怎
麼安排。它可以被設計成文字謎或拼
圖,一切都操之在你。

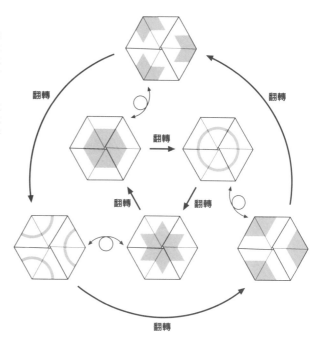

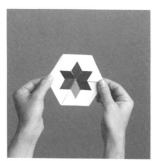

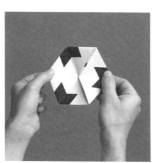
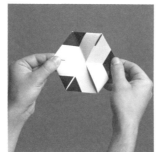
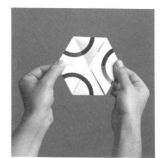

## 2.2　正方變形體（Square Flexagon）

這也是一個三向變形體，但比上一個變形體來得簡單、容易製作，而且形變後的圖案組合也比較少（只有四種）。其實這個設計就是一個「雙向鉸鏈」（double hinge）的概念，也就是餐廳裡常設置在出餐口的那種搖擺門上所使用的鉸鏈，可以往前轉動也可以往後轉動。

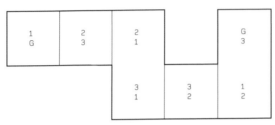

**2.2_1**
製作一個由七個正方形所組成的勺狀紙條，正方形的邊長建議介於 4~5 公分之間。在每個正方形的正、反面如圖寫上數字（上排的數字代表要寫在正面，下排的數字代表要寫在反面）。G 代表膠合處。

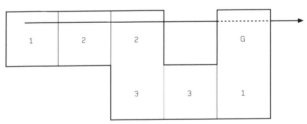

**2.2_2**
沿綠線谷摺，使正面兩個標記為 3 的正方形面對面疊合。摺合時，左邊數來第一個正方形（正面標記為 1，反面標記為 G）請往下鑽至右上第一個正方形（正面標記為 G，反面標記為 3）後面再拉出。

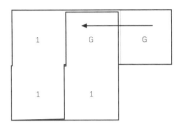

**2.2_3**

將兩個標記為 G 的正方形面對面
用膠水黏合，形成一個正方形紙
圈。

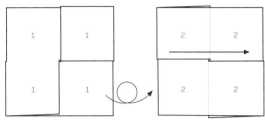

**2.2_4**

完成後的正方形，應該一面皆標記為1，
而另一面皆標記為2。現在要來練習翻轉
這個正方變形體，將其沿綠線谷摺。

**2.2_5**

從上一步驟的谷摺摺峰處，將變形體
再度翻成正方形。

**2.2_6**

標記為 3 的那面出現了，標記
為 2 的面則被隱藏起來。

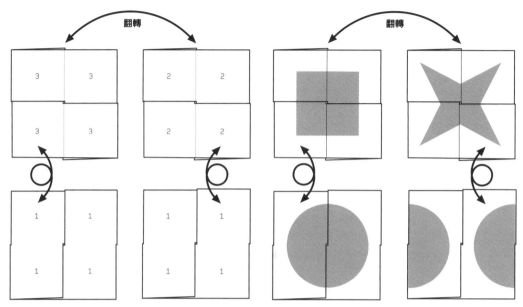

**2.2_7**

重複相同的步驟,標記為 2 和 3 的面會
輪流被翻出,而標記為 1 的面則會一直
都在,只是組合順序不同。

**2.2_8**

用圖形來取代數字,我們可以發現兩個
圖形在翻轉過程中輪流出現和消失,而
另一個圖形則是以聚合或分離的狀態相
互輪替。如此得到了四種組合方式。

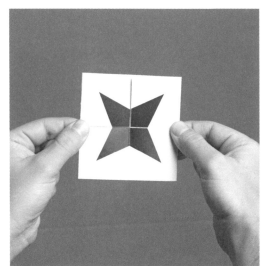
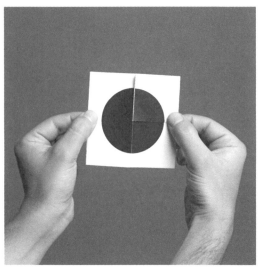
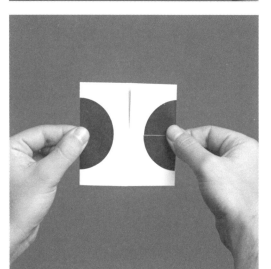

## 2.3　風車變形體（Windmill Base Manipulations）

風車變形體是變形體當中，少數可被歸類到「摺紙藝術」（origami）的款式，只需要一張正方形的紙就可以摺。若你是摺紙迷，一定對這個變形體不陌生，因為這其實就是許多摺紙設計的起手式之一——「風車底」（Windmill Base）摺法。

**2.3_1**
取一張邊長 10~15 公分的正方形紙，摺出兩條對角線後攤平。

**2.3_2**
將四個角摺向中央，然後攤平。

**2.3_3**
將紙翻面。

**2.3_4**
翻面後，剛才的谷摺線都變成山摺線了。

**2.3_5**
將四條邊摺向中央，然後攤平。

**2.3_6**
摺線至上一步驟都已經完成了，現在再次將紙翻面。

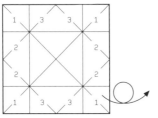

**2.3_7**
如圖寫上數字，然後再次
將紙翻面。

**2.3_8**
檢查山摺線與谷摺線是否
都和上圖一樣。

**2.3_9**
將灰色部分的正方形塗上
膠水。

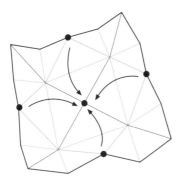

**2.3_10**
開始疊合摺線，將圖中的四個點
往中心點抓。

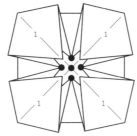

**2.3_11**
如圖，一邊移動四個點，一般順
著摺線疊合紙張，最後正方形會
收攏成一個較小的正方形，下層
被膠水黏合，上層露出的則是標
記為 1 的面。

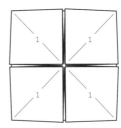

**2.3_12**
變形體完成了，現在要來練習翻
動它。首先觀察一下沒被膠水黏
住的部分是否可保持鬆動。

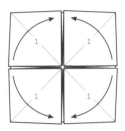 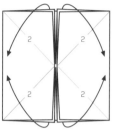 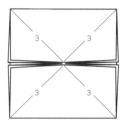

**2.3_13**

如圖分別將四個小正方形沿對角線翻摺過去,將會露出標記為 2 的面。

**2.3_14**

再來,將上緣和下緣的三角形全部往左右兩邊撥翻開來,就會露出標記為 3 的面。

**2.3_15**

至此可見,風車變形體也是三向的。然而由於每個面的四個正方形都是可以分別翻面的,因此風車變形體總共能有八十一種組合。八十一種組合可以構成多麼細緻巧妙的謎題、訊息以及圖案,全憑你的想像力去發揮!

  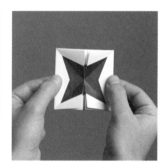

## 2.4　單向形變體（Shapeshifter）

單向形變體和之前所介紹的變形體最大不同之處就是，在翻轉的過程
中除了切面會轉換之外，連形狀也會變。然而，單向形變體是變形體
家族中轉換過程最單純的一個，因為它的轉換順序是固定且單向的。

**2.4_1**
製作一張由 8×4 正方形陣列所組成的
矩形，正方形的邊長與紙張的磅數在此
不做特別的限制。

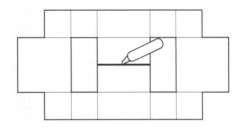

**2.4_2**
如圖切除八個正方形，並在中心處橫切
一刀貫通內部被切除的兩個矩形。

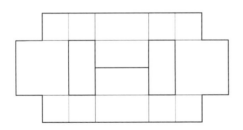

**2.4_3**
如圖在灰底的正方形上塗膠水，並將綠
線部分預先谷摺。

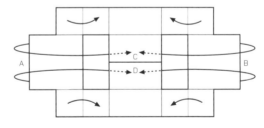

**2.4_4**
沿著綠線將兩端（A 和 B）往中心摺，
穿過矩形的洞，塞到 C 和 D 後方。在
上膠面上施壓使其黏牢。

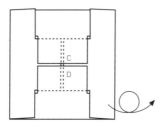

**2.4_5**

這樣就完成了，現在將其翻面。

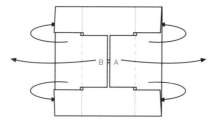

**2.4_6**

現在我們要來翻摺單向形變體了。沿
黃線山摺，同時將 A 和 B 翻向外側。

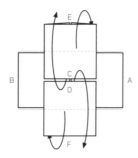

**2.4_7**

接著，將 C 和 D 分別往上下翻開，
E 和 F 會因此同時被往後方翻摺到
中央。

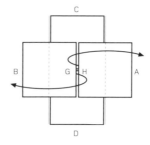

**2.4_8**

再來，將 G 和 H 分別往左右翻開，A
和 B 會因此同時被往後翻摺到中央。

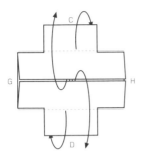

**2.4_9**

最後,再度從中央往上下翻
開,C 和 D 會因此同時往後
翻摺到中央。

**2.4_10**

完成上一步驟後,單向形變體又回到最初
的樣子,可以從頭再翻一遍。現在可以試
著在上頭設計文字和圖案,觀察它可以玩
出什麼花樣。這個「單向」的變形體,每
個轉換的步驟都引發下一個步驟,一旦摺
痕都出現了之後,就可以順暢的一直玩下
去。

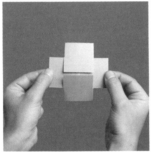

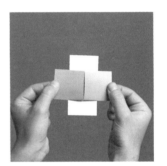

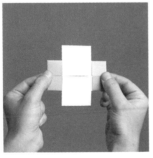

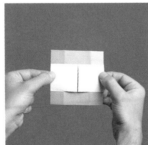

### 2.5　旋轉立方體（Pivoting Cubes）

旋轉立方體是一種立體的變形體，也是立體變形體家族中最基礎的款式。旋轉立方體的變形方式很單純，整體而言只有聚合和展開兩種模式，但轉換過程中的切面變化卻非常豐富。總之，這是個製作容易、效果滿分的好設計。

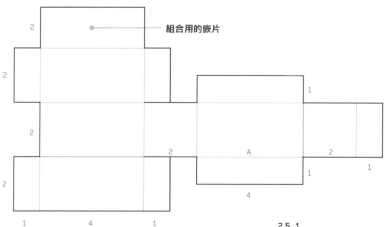

組合用的嵌片

**2.5_1**

這是旋轉立方體模組件的展開圖，建議選用 200~250 磅的紙張來製作，我們總共要做四個。尺寸不是很重要，但邊長比例一定要正確，完成品才會是立方體。如圖，若標示為 1 的邊長是 $1 \times x$，則標示為 2 的就是 $2 \times x$、標示為 4 的就是 $4 \times x$。完成後的單一模組件是一個 $2x \times 2x \times 4x$ 的長方體，可以的話，製作單一組件時盡量不要用到膠水。

編註：欲了解更多保羅‧傑克森的盒狀設計展開圖結構，請參考積木出版《設計摺學 2》。

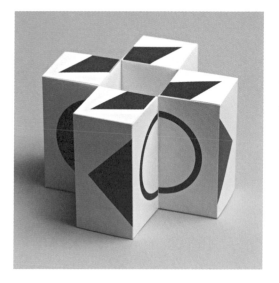

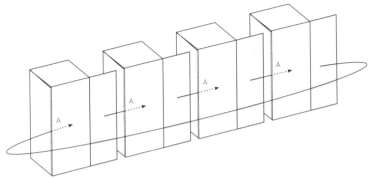

### 2.5_2

完成四個長方體，如圖在嵌片（灰色部分）上塗膠水，一個連一個的將嵌片塞入另一個長方體的 A 邊，頭尾相連串起來。若不想用膠水，也可以用透明膠帶或其他你喜歡的貼紙。

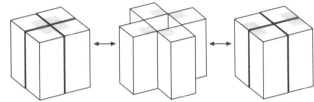

### 2.5_3

如圖，這就是旋轉立方體的形變過程。不妨在上膠前先試著變形看看，以確定結構正確、可以組成密合的立方體。完成品的頂面和底面各會有兩種變化，側面也會有一系列的連環變化，請務必親手試試。

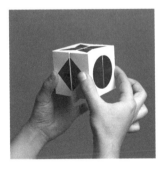
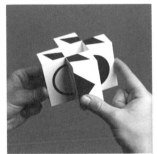
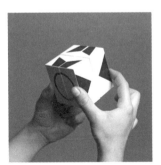

## 2.6 形變立方體（Flexicube）

形變立方體是立體變形體中的經典，其構成概念單純，產生的變化卻令人眼花撩亂，操作起來也毫無難度。形變立方體搭配上圖案的設計，絕對能夠展現令人滿意的效果。這個立方體模組是由八個小立方體組成，需要一點耐心來完成。

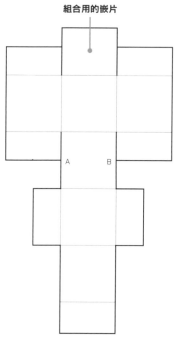

**組合用的嵌片**

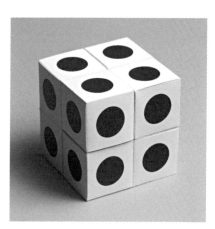

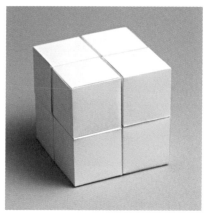

**2.6_1**

這是形變立方體模組件的展開圖，建議選用 250 磅的紙張來製作，我們總共要做八個。立方體的邊長建議介於 3~5 公分，每個立方體都有七片盒翼，深度皆是立方體邊長的一半。圖上顯示為灰底的是嵌片，用以與其他立方體組合。這個設計也可以不用卡紙製作，而是以任何材質的現成立方體，用膠帶組合而成。

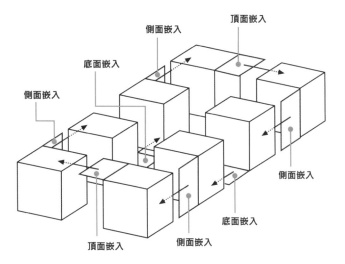

**2.6_2**

如圖組合八個立方體。建議一個一個
按照順序分別在嵌片上塗膠水、嵌
合，同時確認下一個立方體的嵌片方
向是正確的，依此做法完成組裝。完
成後的模組是一個 4×2 的長方體，
變形方式請參考下一頁。

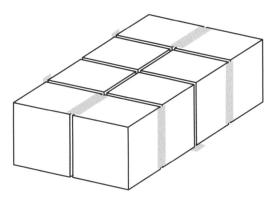

**2.6_3**

若不想使用嵌片，或不用卡紙製作，
也可以用膠帶組裝任八個相等的立方
體。膠帶固定的位置如圖。

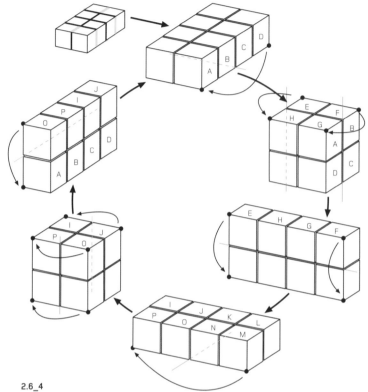

**2.6_4**

開始把玩形變立方體吧！這個設計
看似複雜，其實非常簡單，任何人
都做得出來，請務必要親手體驗看
看。最神奇的是，這個 2×2×2 的
立方體模組，在變形的過程之中可
以展示任一小立方體的任何面。

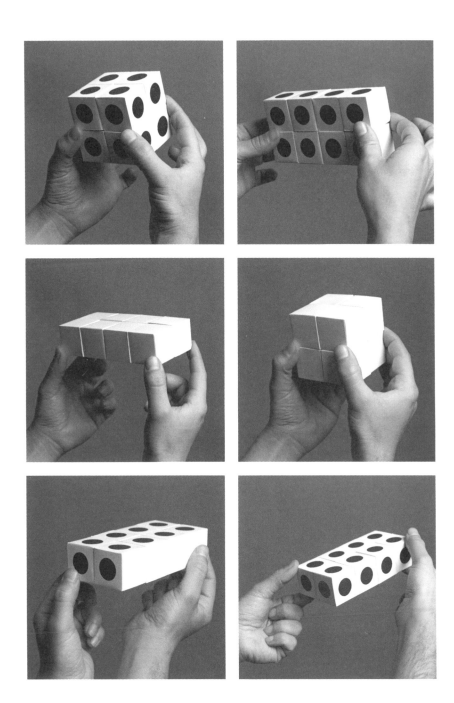

# 03 :

組合式多面體

## 前言

「組合式多面體」（modular solids）是利用一張張平面紙卡（也就是組件〔modules〕）經自身結構互相嵌合、組裝而成的多面體。其優勢在於設計完成後，不需膠水黏合，可以全數拆開，以利攜帶或郵寄，讓使用者自行組裝。看著平面組件變成立體成品，總會讓人眼睛一亮。再者，扁平的組件可用特製的信封袋包裝，更顯別緻。本書在第四章即有介紹各式摺疊信封。

組合式多面體的組裝通常很簡單，甚至不需為使用者附上額外說明，尤其若成品上有圖案，使用者便可依照圖案的連續性來組裝，輕鬆又簡便。經過了 DIY 的組裝過程，成品上的訊息更是容易被人記住。

由於立方體是多面體中最單純的形態，因此本章將以立方體為例來介紹幾種不同的組件設計，你大可自行修改比例，好做出長方體或其他形狀。本章末也會介紹兩款非立方體結構，以便向你展示各式各樣的組合式多面體設計方案。

## 3.1 六件式立方體（Six-piece Cubes）

這款拙中帶巧的六件式立方體是本書作者保羅·傑克森於 1980 年代初期所設計的，也因此被稱為「傑克森立方體」（Jackson Cube）。組件的形態非常簡單，但組裝後的結構強度卻是出人意表。同樣地，你可以在上面任意設計圖案，或是留白。

**3.1_1**
製作六個長寬比 2:1 的矩形，建議使用 200~250 磅的卡紙，每個矩形皆預先將兩個短邊向中央谷摺。如圖，摺起後的組件應該是正方形的。我們將六個矩形兩兩呈現不同底色（白色、淺灰、深灰），以利後續說明，與設計本身無關。

**3.1_2**
建議將每個組件的摺線確實摺好、壓平後展開，然後再彎摺成 90 度。

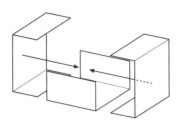

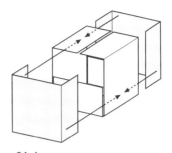

**3.1_3**

將兩個淺灰組件立起，面對面置入
一平放的白色組件。

**3.1_4**

接著，如圖將兩個深灰色組件面對
面插入淺灰色組件。

**3.1_5**

最後再蓋上另一個白色組件，至此
應已將六個組件相互嵌合為一個牢
固的立方體。

**3.1_6**

完成後的立方體就像這樣。若立方
體的六個面上有連續的圖案，使
用者在組裝的過程中應該會更加順
利。同樣的設計邏輯也可以發展為
長方體。

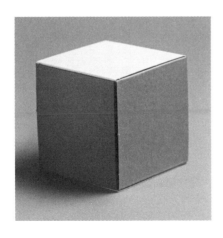

## 3.2　三件式立方體（Three-piece Cubes）

「傑克森立方體」需要六個組件，每單一組件只構成六面體的其中一面，外加兩片嵌合用的盒翼。試想，若將六個組件兩兩組合成一件，就可以設計出只需三個組件的立方體。以下介紹兩款三件式立方體，第一種較簡單，第二種較複雜，其組裝完成後的效果也完全不同。

**第一款**

**3.2_1**
拿一張 200~250 磅的卡紙，在上面畫兩個相鄰的正方形。

**3.2_2**
如圖再畫出四片盒翼（黃色部分），其深度應為正方形邊長的一半。切下圖形，並沿綠線谷摺。

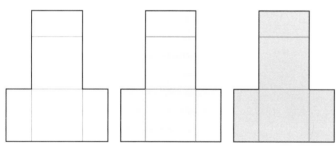

**3.2_3**
依上步驟做出三個一樣的組件。在此以不同底色呈現（白色、淺灰、深灰），以利後續說明，與設計本身無關。

**3.2_4**
以組裝「傑克森立方體」的方式，組裝三個組件（請參考第 35 頁）。小方塊顯示隱藏面的顏色。

**第二款**

**3.2_5**

拿一張 200~250 磅的卡紙，
在上面畫兩個相鄰的正方形。

**3.2_6**

將兩個正方形等分，變成
四個長邊相鄰的矩形。

**3.2_7**

如圖，將編號 1 與 4 的矩形轉 90 度
並移到兩邊。

*編註：讀者可以依此圖直接在卡紙上
繪製四個長寬比為 2:1 的矩形，作者
只是利用分解步驟來解釋此展開圖的
幾何邏輯。*

**3.2_8**

如圖，畫出四片正方形盒翼和兩片
矩形盒翼（黃色部分），切下圖形
（粗黑線部分），沿綠線谷摺。

**3.2_9**

依上述步驟做出三個相同的組件。在此以不同底色呈現（白色、淺灰、
深灰），以利後續說明，與設計本身無關。練習時可以如圖在三個組件
上畫上一些圖形，方便了解組裝的方式。

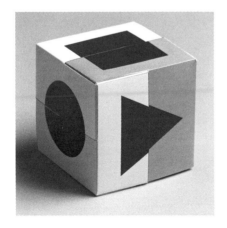

**3.2_10**

上圖是組裝完成的模樣。立方體的
每一面都以兩個矩形組成，又每個
組件都包含四個矩形，也就是說，
每個組件都占整個立方體的 1/3。

### 3.3 兩件式立方體（Two-piece Cubes）

利用「傑克森立方體」的組裝邏輯，可以做出六件式、三件式立方
體，同理，也可以發展成兩件式的結構，也就是每個組件都分別構成
立方體的三個面。以下提供兩種款式，其實還可以有更多種。

**第一款**

**3.3_1**
拿一張 200~250 磅的卡紙，畫出
三個呈一字形相鄰的正方形。共
需要畫兩組。

**3.3_2**
如圖，在這兩個組件上各添加四個
盒翼，其深度應為正方形邊長的一
半；這次兩個組件添加的方式不一
樣。切下圖形，沿綠線谷摺。

**3.2_3**
以組裝「傑克森立方體」的方
式，組裝兩個組件（請參考第 35
頁）。小方塊顯示隱藏面的顏色。

**第二款**

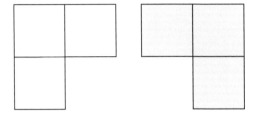

**3.3_4**

拿一張 200~250 磅的卡紙，畫出三個呈
L 形相鄰的正方形。共需要畫兩組，為
方便安排盒翼位置，我們把兩個組件畫
成鏡射的狀態。

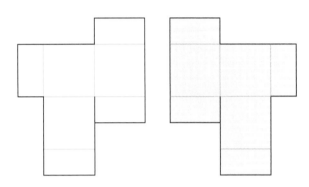

**3.3_5**

如同上圖所示，在這兩個組件上各添加
四個盒翼，其深度應為正方形邊長的一
半。切下圖形，沿綠線谷摺。

**3.3_6**

以組裝「傑克森立方體」的方式，組裝
兩個組件（請參考第 35 頁）。小方塊
顯示隱藏面的顏色。

### 3.4　外榫式立方體（Jigsaw Cubes）

現在試想一下，若組合式多面體的嵌合處從內部改到外部，會是什麼
樣的設計？以下的範例是六件式的，我們也可以依前面範例的邏輯來
設計成三件式或兩件式。

**3.4_1**
拿一張 200~250 磅的卡紙，
畫出一個正方形。

**3.4_2**
在正方形兩端添加兩個盒翼。
盒翼的寬度需比正方形的邊長
寬。

**3.4_3**
切下圖形。這就是一個組件。

**3.4_4**
製作出六個一樣的組件，以組裝「傑克森
立方體」的方式來將其組裝起來（請參考
第 35 頁）。

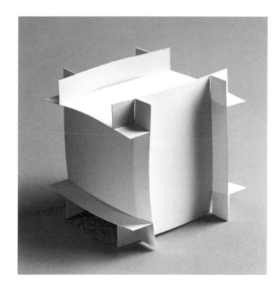

**3.4_5**
試著如圖截去其中三個組件的盒翼一角，
組裝完成後，將會得到一個足以使成品站
立的基座。

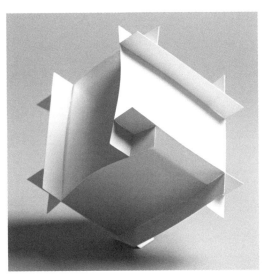

**3.4_6**
外樺的盒翼可以是任何形狀，如此
一來，平凡的立方體立刻會變成風
格化的雕塑。想像一下，若將盒翼
放大，立方體的部分就會顯得相對
小，能發揮的空間更加無邊無際。
你可以用這個結構做出一個盆栽或
是一列火車，就讓想像力盡情奔馳
吧！

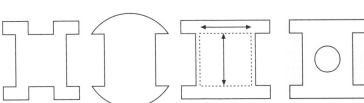

### 3.5 四面體 (tetrahedron)

以立方體為造形的組合式多面體就介紹到此，接下來將介紹另一些結構單純的四面體造形，它們可以被迅速組裝，成品也很穩固、優美。

**3.5_1**
拿一張 200 磅卡紙，畫一個圓，然後在圓內畫出一個正三角形。

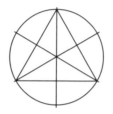

**3.5_2**
畫出正三角形的三個高，並延伸使其與圓形相交。

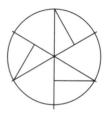

**3.5_3**
如圖將部分線段擦除。

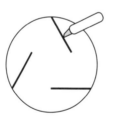

**3.5_4**
如圖只留下粗線部分，並用刀片割開。

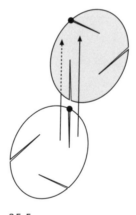

**3.5_5**
製作四個一樣的組件，並開始姐裝。嵌合時，圖中所示的兩個點應會疊合。

**3.5_6**
最初的兩片嵌合完成後，讓它們保持夾有小於 90 度且大於 0 度的角，以方便下一片組件的組裝。

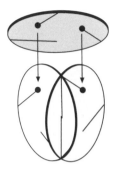

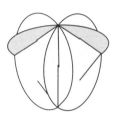

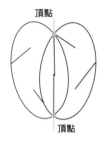

頂點

頂點

**3.5_7**
現在組裝第三片組件，與先前的兩片組件同時嵌合。

**3.5_8**
此時觀察一下，各組件間的嵌合處應相交於一點，形成銳利的角。把最後一片組件嵌入，封閉四面體。

**3.5_9**
這個組件可以不斷增加數量以組裝出各種樣式的多面體。組裝時，只需掌握一個要點，那就是我們必須知道多面體結構的每個頂點，各是由幾片組件互相嵌合而成的。如圖，黃色線標出的點就是頂點。

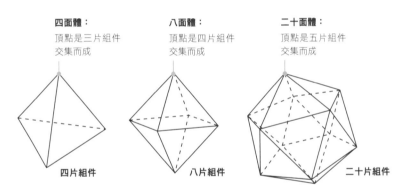

**四面體：**
頂點是三片組件交集而成

**八面體：**
頂點是四片組件交集而成

**二十面體：**
頂點是五片組件交集而成

四片組件

八片組件

二十片組件

**3.5_10**
以這個組件組成的立體結構又被稱為「柏拉圖立方體」（platonic solids），可以是前面所介紹的四面體，或發展成更多面。八面體組裝時，每個頂點會由四片組件交集而成，而二十面體則是五片。這個組件可以組合出的立體造形變化無窮，形狀各異，端看組件的數量和嵌合的方式。

## 3.6 A4 角錐（A4 Pyramids）

隨處可見、使用廣泛的 A4 紙，其實是具備精準數學比例的矩形。因此，它擁有能轉換成有趣幾何結構的無限潛力。我們能用 A4 大小的紙創造出單一或模組化的立方體以及角錐，當然也可以在上面設計圖案。現在就來體驗 A4 紙的魅力吧！

**一點點幾何常識**

**3.6_1**
若你知道 A4 紙的比例是怎麼來的，將有助於理解接下來的設計原理。根據「畢氏定理」（Pythagorean theorem），邊長為 1 的正方形，其對角線的長度就是 √2（約 1.414）。

**3.6_2**
A4 紙張的長寬比就是 1:√2。其實所有 A 系列紙、B 系列紙和 C 系列紙的長寬比都是如此。1:√2 這樣的長比例可以展現許多優美的幾何結構。

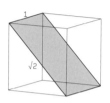

**3.6_3**
試想一個立方體，連接其兩條斜對邊，在內部構成一個新的面（黃色），其長寬比就會是 1:√2。

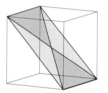

**3.6_4**
接著，畫出黃色面的兩條對角線，將其分割成四個三角形

**3.6_5**
再來，把兩個鈍角三角形拿掉，剩下兩個銳角三角形。這兩個銳角三角形所共用的那個頂點，就是立方體的中心點。

**3.6_6**
在立方體的每組斜對邊上重覆以上步驟六次，最終能做出二十四個三角形，全部共用一個頂點。也可以說，我們創造了六個角錐，頂點全部碰在一起。

**3.6_7**
現在我們單獨拿出一個角椎來看。其三角形的面就是步驟 3.6_5 時所產生的。

所以說，A4 紙（長寬比 1:√2 的矩形）與立方體，還有可組成立方體的角錐之間有直接的關係。挺有趣的，不是嗎？

## 結構一：四分之一角錐

**3.6_8**
拿一張 200 磅的 A4 卡紙，畫出兩條對角線。

**3.6_9**
將 A4 紙從長邊對切，成為兩張 A5 紙。

**3.6_10**
這就是四分之一角錐的基本組件。

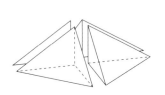

**3.6_11**
這是四個四分之一角錐組合起來的樣子。

**3.6_12**
將步驟 3.6_10 的組件，沿黃線山摺，以 B 點為頂點，使 A 點和 C 點疊合。用膠帶固定。

**3.6_13**
固定後的組件就像這樣，請翻轉它使鏤空面朝下。

**3.6_14**

若有需要將組件壓扁，可以如圖將綠線
谷摺使 D 點和 E 點疊合。

**3.6_15**

摺疊好後會像這樣。

**3.6_16**

以膠帶固定結構很容易，但不是很美
觀。我們可以利用「舌鎖」的設計來嵌
合組件，如圖。

編註：欲了解更多紙張的嵌合結構設
計，請參考積木出版《設計摺學 2》。

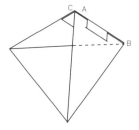

**3.6_17**

利用舌鎖嵌合組件比用膠帶貼合美觀，
不過就會需要用到更大面積的紙以容納
舌鎖的部分。完成四個四分之一角錐
後，就可以將它們組成一個完整的角
錐。

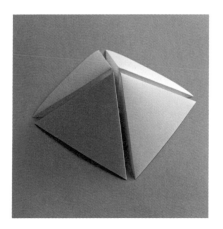

## 結構二：二分之一角錐

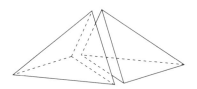

**3.6_18**
二個二分之一角錐，可以組成一個
完整的角錐。

**3.6_19**
拿一張 200 磅的 A4 卡紙，畫出
兩條對角線，因此得到兩個銳角
三角形和兩個鈍角三角形。在其
中一個鈍角三角形內，畫出兩條
平行於其底邊的線，位置隨意，
大約平均即可。

**3.6_20**
如圖，在兩條平行線與鈍角三
角形的腰所相交的線段上，一
邊畫出舌片，一邊畫出插孔。

**3.6_21**
用刀片將插孔和舌片構切出來，並
沿黃線山摺、綠線谷摺。

**3.6_22**
接上一個步驟，摺疊紙張使 A 點
和 B 點疊合在一起，並將舌片插
進插孔固定。

**3.6_23**
二分之一角錐的一個組件完成
了。現在再做一個，就可以組
成完整的角錐。

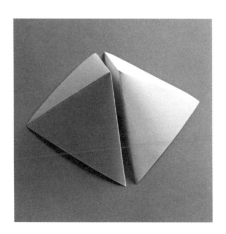

## 結構三：完整的角錐

**3.6_24**

拿一張 200 磅的 A4 卡紙，
如圖沿黃線山摺、綠線谷摺。

**3.6_25**

畫出四條平行於 A4 紙長邊的線，
位置大約如上圖即可。不過，左
半邊的兩條線於左長邊的距離，
必需與右半邊的兩條線於右長邊
的距離相同。也就是兩組平行線
應互為鏡射。

**3.6_26**

如圖在平行線的輔助下，畫出四
組舌片和四組插孔，並用刀片將
它們割出來。

**3.6_27**

沿摺線開始摺疊紙張。

**3.6_28**

接上一個步驟，摺疊紙張至四個
角兩兩疊合，將舌片插入相對應
的插孔。

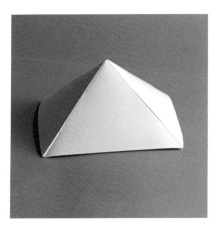

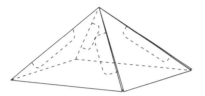

**3.6_29**

完成後的角錐就像這樣。同時摺疊紙張並嵌
合所有舌鎖時會有點難度,然而一旦完成,
成果將會很俐落且穩固。

**3.6_30**

現在要來介紹另一個完整角錐的做法。我們
需要測量 A5 紙(半張 A4 紙)長邊中心點和
其對邊兩個頂點所構成的鈍角三角形。(也
就是 A4 紙的兩條對角線所畫出的鈍角三角
形。)

**3.6_31**

在紙上畫出四個在步驟 3.6_30 中測量
而得的三角形,四個三角形的腰接續相
鄰,並且共用一個頂點。在圖形開口處
的其中一邊添加舌片,另一邊添加一片
三角形的盒翼和與舌片對應的插孔。沿
黃線山摺,並將舌片插入插孔。

這個展開圖失去了我們利用 A4 紙來探
索角錐結構的初衷,然而它的好處是可
以展開還原成扁平狀以利寄送。

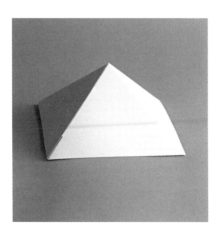

# 04：
信封

## 前言

「給予」是門逐漸被遺忘的藝術——就算不是什麼大不了的東西，只要好好包裝，就能讓受禮者受寵若驚。

用量產的制式信封來裝資料和文件固然方便且妥當，但若是要裝精挑細選的禮品、卡片或文情並茂的書信，制式信封就顯得有些普通。畢竟第一印象是最重要的，為了特殊的內容物，動手製作專用的信封，能為送禮的儀式畫下完美句點。

接下來要介紹的設計，皆不需太多時間來完成，在家就可以手工製作，而且也不失精巧。若是選用本身就很精美的紙張，效果更會加分。別用普通的白紙，盡情挑選特別的紙張來進行以下練習吧！

本書中只要能壓扁收藏的紙製品，都能收納進本章所介紹的任何一款手感信封當中，請發揮創造力來任意搭配。

最後，以織品取代紙張來製作本章所介紹的信封，將會有意想不到的效果。你可以用鈕扣、蝴蝶結、魔鬼氈等精緻小物來封口，想想那會有多特別！

## 4.1　A4 任意信封（Random Envelope）

大部分的紙製品都需要極高的精準度，但這款任意信封可以用任何比例的矩形紙張製作，甚至連摺疊的位置也可以隨意設定。

**4.1_1**
拿一張 A4 紙，在上面隨意指定一個點。

**4.1_2**
把右緣平行摺向該點。

**4.1_3**
把上緣平行摺向該點。我們以數字來代表摺疊的順序。

**4.1_4**
把左緣平行摺向該點，它應該與摺過來的右緣剛好切齊閉攏。

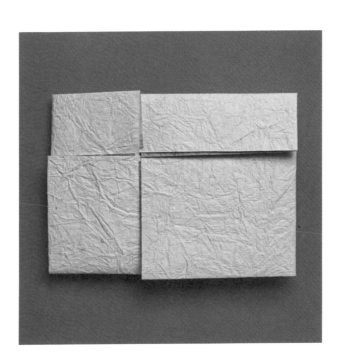

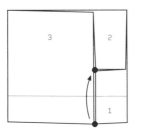

**4.1_5**

最後，將底緣平行摺向該點，它應
該與摺過來的上緣剛好切齊靠攏。

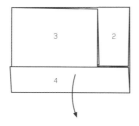

**4.1_6**

摺線都已完成，現在要來嵌合結
構。首先翻開摺份 4。

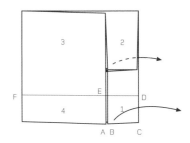

**4.1_7**

抓住角 B，輕輕拉開。小心別讓摺
份 2 和 3 散開。

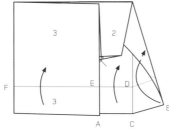

**4.1_8**

角 B 拉開後，一邊重新將摺份 4 摺
回原位，一邊將角 C 順著摺線往內
塞入。

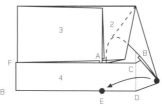

**4.1_9**

將摺份 1 摺回去，如圖，標記出來
的兩點應疊合。

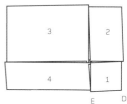

**4.1_10**

將信封壓平整之後，就完成了。
觀察一下它的風車狀結構。

## 4.2 A4 斜口任意信封（A4 Angled Envelope）

4.1所介紹的「任意信封」，完成之後的面積會是原紙的 1/4，也就是說，A4 大小的紙會被摺成 A6 大小的信封。但若我們有一份 A6 大小的信，要塞進剛好 A6 大小的信封裡是有困難的。接下來要介紹的「斜口任意信封」，完成後的成品將會比原紙 1/4 的大小還來得大一些。

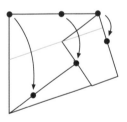

**4.2_1**
拿一張 A4 紙，在上面隨意指定一個點。

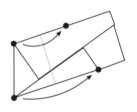

**4.2_2**
以左下角為基準點，將底緣往上摺疊至邊緣碰到該點。

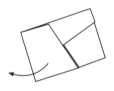

**4.2_3**
將右緣摺向該點，如圖標記出來的黑點需兩兩疊合。

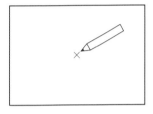

**4.2_4**
將上緣摺向該點，如圖標記出來的黑點需兩兩疊合。

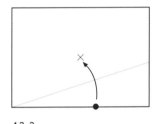

**4.2_5**
將左緣摺向該點，如圖標記出來的黑點需兩兩疊合。

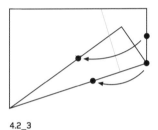

**4.2_6**
摺線都完成了，此時應該要得到一個矩形。

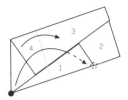

**4.2_7**

接下來要按照「任意信封」的嵌合方式來封閉結構，請參考第53頁。先將摺份4翻開，將標記為黑點的一角順著摺線往內塞入，再將摺份都疊合回去。

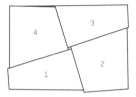

**4.2_8**

壓平整之後就大功告成了。

**4.2_9**

試著拿來一張 A4 紙，假設這是信紙，將它對折。

**4.2_10**

再對折。

**4.2_11**

放進信封裡。看看這個信封是不是比 A6 大上一些呢？

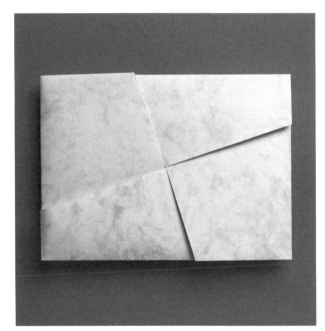

## 4.3    A4 包裹信封（A4 Wrap）

A4 紙的特殊長寬比（1:√2），其幾何原理已於先前的章節詳述（請參考第 44 頁）。「包裹信封」將展現 A 系列紙張另一個美妙的幾何祕密，再接下來的「日式信封」更將這個概念發揚光大。

**4.3_1**
拿一張 A4 張，疊合長邊的兩個端點以找出中心點。

**4.3_2**
如圖沿綠線谷摺，右下角應與上緣的中心點疊合。

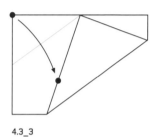

**4.3_3**
將左上角摺下來，如圖疊合兩點。

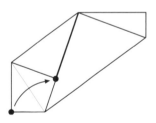

**4.3_4**
如圖疊合兩點，觀察它是如何剛好密合。

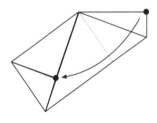

**4.3_5**
如圖疊合兩點，至此 A4 的三個角被聚攏在一起。

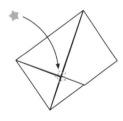

**4.3_6**
「包裹信封」完成了。將要包裝的東西放入後，用一張貼紙封口吧！

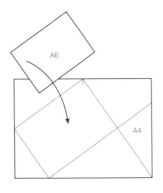

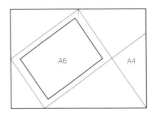

**4.3_7**
完成！

**4.3_8**
成品也比 A6 稍大，可以毫無困難
的放入對折兩次的 A4 紙。

**4.3_9**
這個優美的結構，正是 A4 紙帶給
我們的大驚喜呢！

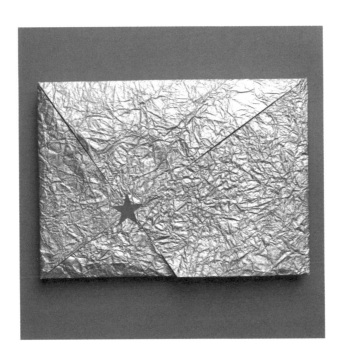

## 4.4 日式信封（Japanese Envelope）

這款發源於日本的信封，是「A4 包裹信封」的改良版本。其精妙之處在於封口的位置，正好是信封上該貼郵票的位置，因此可以直接用郵票來封口。「日式信封」不旦很具功能性，而且也很優美。

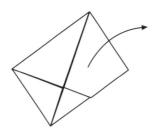

**4.4_1**
請參考第 56 頁「包裹信封」的摺法，從 4.3_1 步驟做到 4.3_5，接著翻開右邊的摺份。

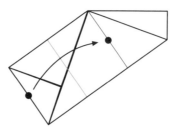

**4.4_2**
沿綠線谷摺，疊合兩點。

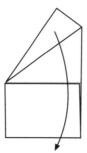

**4.4_3**
將信封轉直，打開的摺份再度沿綠線谷摺疊回。

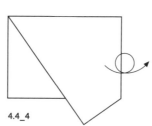

**4.4_4**
將信封翻面。

**4.4_5**
將露出的小三角沿綠線谷摺，用手壓牢。

**4.4_6**

貼張郵票,順便封口!

**4.4_7**

完成了!若沒有要郵寄,也可以
用貼紙封口,或不封也行。

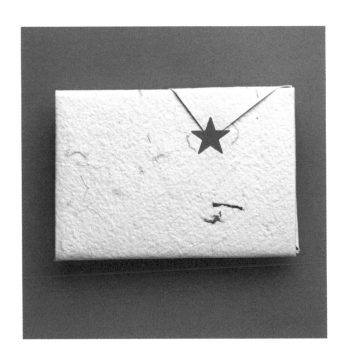

## 4.5　法式信封（French Envelope）

「日式信封」詩意盎然，源自法國的「法式信封」相較之下顯得中規中矩得多。這個信封摺法非常簡單好記，封口效果也很好，因此特別受到小孩子的歡迎。

**4.5_1**
拿一張 A4 紙，從長邊對折後打開。

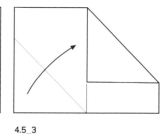

**4.5_2**
將右上角沿綠線谷摺，切齊中心線。若從左上角開始摺也可以，只是最後封口用的小三角形位置會互換。

**4.5_3**
將左下角沿綠線谷摺，切齊中心線。

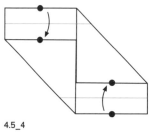

**4.5_4**
將上緣和下緣沿綠線谷摺，分別疊合兩點。

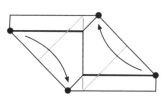

**4.5_5**
將右下角和左上角沿綠線谷摺，分別疊合兩點。

**4.5_6**
將上一步驟摺好的摺份打開。

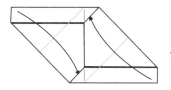

**4.5_7**
重複步驟 4.5_5，但是這次把角
塞進對面的斜口。

**4.5_8**
摺疊完成。

**4.5_9**
可以找一張喜愛的貼紙來封口，
雖然也可以不需要。

**4.5_10**
將信封翻面。

**4.5_11**
大功告成啦！

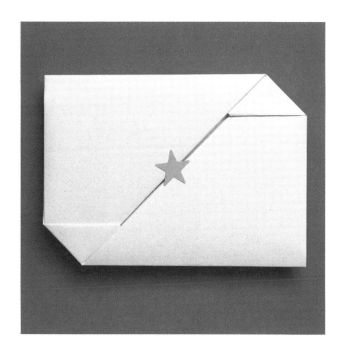

### 4.6 光碟收納袋（Square CD Envelope）

一時之間找不到可以收納光碟片的袋子？沒關係，用一張紙像包三明治一樣的把它包起來就可以了。以下介紹的摺法，可以摺出一個安全可靠，又好看的光碟收納袋。

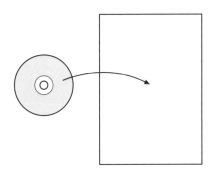

**4.6_1**
拿一張 A4 紙，把光碟片放在上面。

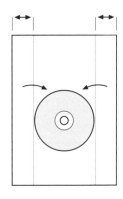

**4.6_2**
移動光碟片的位置，盡量使之居中，接著如圖沿綠線谷摺。

**4.6_3**
移動光碟片的位置，

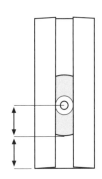

**4.6_4**
盡量使光碟片下緣與紙張下緣的距離，等同於光碟片的半徑。

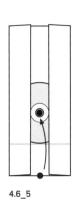

**4.6_5**
將底邊上摺，若光碟片的位置正確，圖中的兩點應會疊合。

**4.6_6**
如圖將右上和左上角摺沿綠線谷摺。

**4.6_7**

沿綠線將上緣往下摺，並塞入
下面摺份與其左右兩側摺份所
形成的「口袋」中。

**4.6_8**

完成了，將收納袋翻面。

**4.6_9**

大功告成！這個收納袋有一個完整
的面，可以讓你盡情的在上面發揮
──畫圖、印刷、寫字，統統沒問
題。

## 4.7 加工信封（Engineered Envelope）

本章目前為止所介紹的信封袋，都是直接用 A4 紙手工摺疊，不需任何
裁切加工。現在我們要來介紹一款製作上較為複雜的信封，若要純手
工大量製作會有點辛苦，開模生產更是需要預算。不過，這款經切割
加工的信封，比摺紙信封更牢固，用途也更廣。

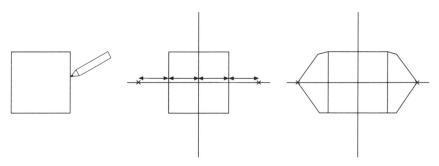

**4.7_1**
拿一張 200~250 磅的卡紙，畫一個
正方形，尺寸就是信封最終完成的
大小。

**4.7_2**
畫一組十字線將正方形切成四等
分，在水平線的兩端做記號，使記
號處至水平線與正方形交點的距
離，等同於正方形邊長的 1/2。

**4.7_3**
如圖畫出兩片翅膀。特別注意翅膀
下緣的小短線是水平的，但上緣的
是傾斜的。

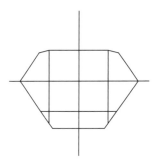
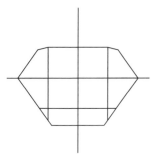

**4.7_4**
將線段往下延伸，如圖畫出第三片
翅膀。

**4.7_5**
測量左右兩片翅膀，將形狀記下來。

**4.7_6**
將左右兩片翅膀的形狀鏡射到正方
形內部，用鉛筆畫下來。

**4.7_7**

測量下面的翅膀，將形狀記下來。

**4.7_8**

將下面翅膀的形狀鏡射到正方形內部，用鉛筆畫下來。

**4.7_9**

將三片翅膀在正方形內部的兩個交會點標記出來。

**4.7_10**

只留下標記出來的兩個點，其餘的線段可以擦掉了。

**4.7_11**

鄰著步驟 4.7_1的正方形上方，畫一個相同的正方形。

**4.7_12**

測量步驟 4.7_9所標記出來的兩點與底邊的距離，然後在上方正方形的上緣往下測量出同樣的距離，以複製那兩點。

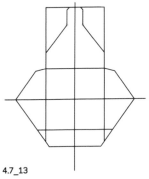

**4.7_13**
利用上方兩點為參考點，畫出如圖
所示的煙囪造形。

**4.7_14**
如圖擦掉多餘的線段，這就是信封
的展開圖。用刀片把它切下來。

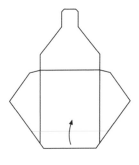

**4.7_15**
現在可以摺合信封了，先摺下面的
翅膀。

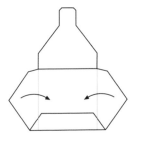

**4.7_16**
再摺兩邊的翅膀。

**4.7_17**
最後將上蓋摺下來，下面翅膀的下
方，信封就固定了。

**4.7_18**
大功告成！

**4.7_19**
掌握了「加工信封」的製作方法後，
你也可以將正方形改為任意長寬比例
的矩形。

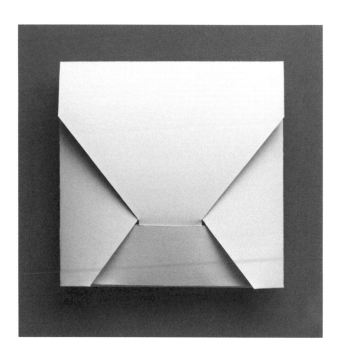

# 05 :

## 益智遊戲與魔術

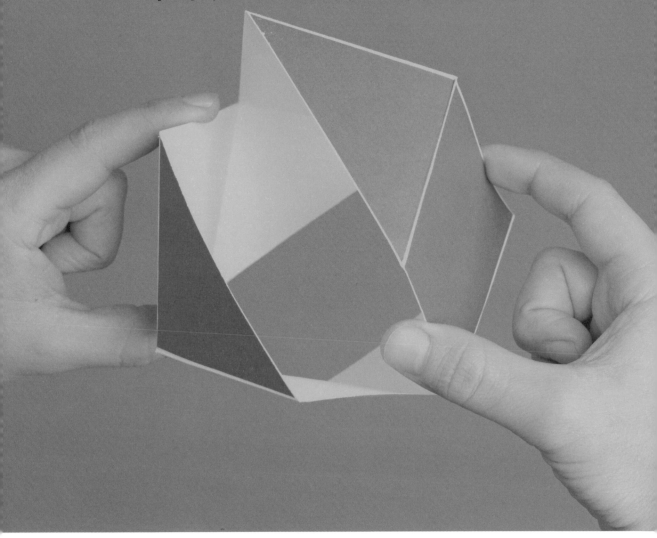

## 前言

大家都喜歡玩益智遊戲，益智遊戲能讓我們慢下生活的腳步，專心思考，陷入一個人的小世界之中。

現在試想用益智遊戲來包裝行銷素材，拿到的人將花更多時間與其互動、遊戲，不旦達到宣傳效果，也兼顧了娛樂性，這樣一來，上頭的文宣就能被牢牢記住，而達到目的。

益智遊戲與魔術的形式五花八門，本章將介紹的紙遊戲，都是以容易施加平面設計、富娛樂性又美觀的原則去設計。不過，建議各位在完成設計之後，最好還是找一些人來試玩，看看遊戲的難易程度是不是恰到好處。如果受試者都難以解開謎題，那就要設計得簡單一點，然而若遊戲太簡單，就要把它做得複雜一些。遊戲太難或太簡單都會讓人不想玩，而失去了設計的目的，必須要難易適中，才能成為好的文宣品。

## 5.1　幻覺魔術（Impossible Illusion）

這是一個經典的幻覺魔術，做法簡單到不行，但成果卻會讓人一時之間看不透。就算是資深紙藝家，應該也很難用同樣邏輯做出另一款幻覺魔術。這個結構實在妙，無論往哪邊翻動都無法復元紙張，很有趣喔！

**5.1_1**
拿一張 A4 的紙，厚薄不拘，如圖將紙畫出八等分。

**5.1_2**
如圖割斷其中三條線。

**5.1_3**
擦掉多餘的線段。

**5.1_4**
將右半邊被兩條割線所分離出來的矩形如門扇一般朝左翻摺，使之出現一條摺線。

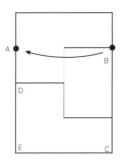

**5.1_5**
將 B 點往 A 點拉，至門扇立起與桌面呈 90 度。

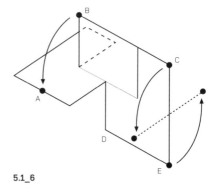

**5.1_6**
把紙張拿起來，將 E 點往 C 點拉，至 C 點和 E 點翻平在桌面上。

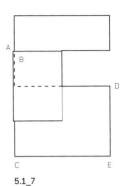

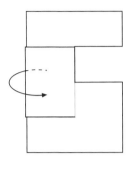

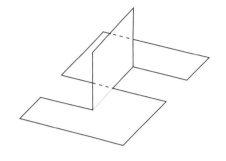

**5.1_7**

門扇往左開的時候，A 點和 B 點
會疊合，而 C 點和 E 點此時已經
互換位置了。

**5.1_8**

將門扇立起來與桌面呈 90 度。

**5.1_9**

完成了。在這個設計上面做印刷再
容易不過的了。它也可以被延伸設
計成一長條好幾個單位，就會有一
連串可以左翻右翻的門扇，做出一
個連續性的幻覺魔術。

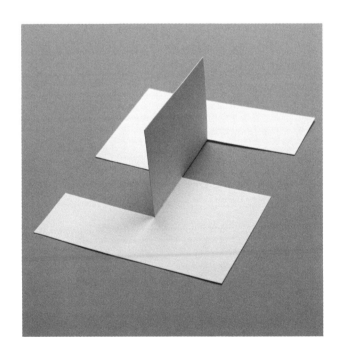

## 5.2　立方體幻覺魔術（Negative/Positive Illusion）

這又是另一個非常簡單，卻妙不可言的設計。首先我們需要做出一個
負立方體，然而當你往下看的時候，會以為看到了一個正立方體。這
是因為當你移動眼睛時，看到的陰影變化會與你預想的狀況相反，大
腦被混淆後，就以為自己看到了一個凸出的正立方體。

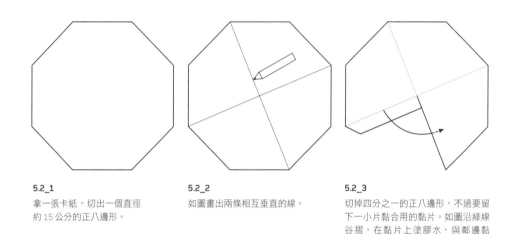

**5.2_1**
拿一張卡紙，切出一個直徑
約15公分的正八邊形。

**5.2_2**
如圖畫出兩條相互垂直的線。

**5.2_3**
切掉四分之一的正八邊形，不過要留
下一小片黏合用的黏片。如圖沿綠線
谷摺，在黏片上塗膠水，與鄰邊黏
合。黏片應在下方，從上面是看不見
的。

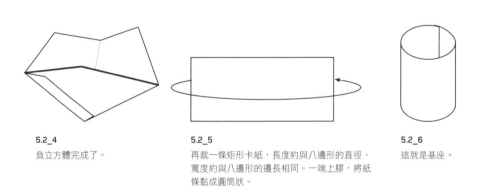

**5.2_4**
負立方體完成了。

**5.2_5**
再裁一條矩形卡紙，長度約與八邊形的直徑、
寬度約與八邊形的邊長相同。一端上膠，將紙
條黏成圓筒狀。

**5.2_6**
這就是基座。

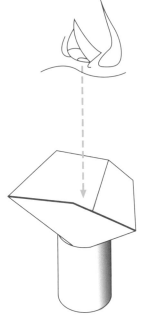

**5.2_7**

要怎麼玩呢？

將圓筒放在地上，負立方體放在圓筒上，接著站起來，直直往下看，然後閉起一隻眼睛繼續看。左圖所繪的眼睛離負立方體很近，其實不需要那麼近。持續看了一段時間後，你會忽然覺得本來是凹陷的負立方體，變成凸出的正立方體。很逼真吧！接著慢慢移動頭部，觀察這個立方體如何改變角度。

**5.2_8**

這就是俯瞰負立方體時看到的畫面，看久了你將會分不清楚這究竟是正立方體還是負立方體。如果將負立方體在光源下旋轉，一會兒正、一會兒負的效果會更明顯。陰影愈深、亮面愈亮時，這個魔術就會愈逼真。

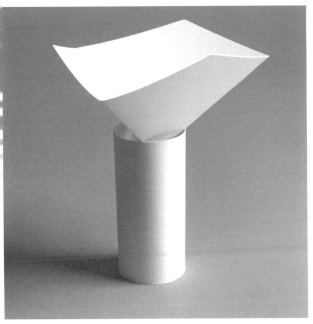

## 5.3　七巧板（Tangrams）

大部分的人都有玩過七巧板。七巧板是由一個正方形分割成七片不同
形狀的拼圖而來的，而這七片拼圖可以組合成各式各樣的圖形。製作
七巧板本身沒有任何難度，以下提供幾種拼法給各位做為設計文宣品
時的參考。

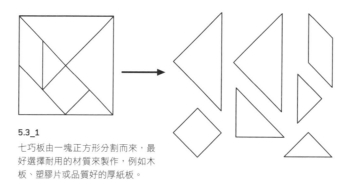

**5.3_1**
七巧板由一塊正方形分割而來，最
好選擇耐用的材質來製作，例如木
板、塑膠片或品質好的厚紙板。

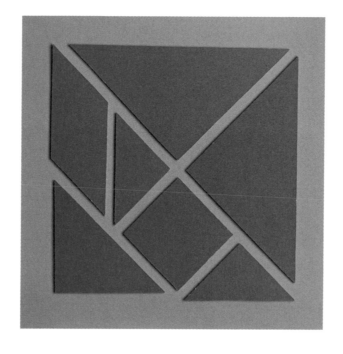

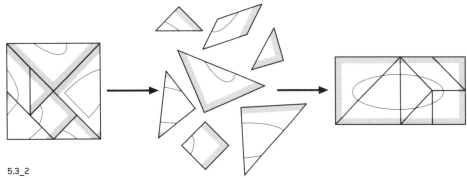

**5.3_2**

七巧板也可以組成矩形。所以若我們在矩
形上面設計圖案，再把它拼回正方形時，
圖案就被打亂了。玩的人必須將七巧板組
成矩形，才能看出完整圖案。圖案可以是
插畫、文字訊息或商標。用以上邏輯，正
確解答不一定要是長方形，也可以是任何
其他圖形。

**5.3_3**

要在七巧板上面設計圖案，並且讓玩的人
以圖案當作線素來拼組的話，每一片拼圖
之間最好要有相鄰的線段。以這個拿傘的
人為例，其頭部、雨傘和雙腳的拼圖都只
以單點相接，這樣玩的人拿到散開的拼圖
時，會毫無拼組的依據。因此，七巧板組
合完成後，最好要是一個完整的面。

### 5.3    七巧板設計

以下是一些七巧板所組成的圖形，你當然也可以自行設計。另外也提
供一些聯想，看這些七巧板設計可以用於宣傳何物。

5.3_4
**遊艇**
這個圖形可以用來宣傳帆船俱樂部、乘船旅遊等等。

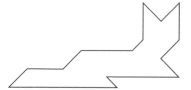

5.3_5
**貓咪**
這個圖形可以用來宣傳動物服務、獸醫院、貓咪旅館等等。

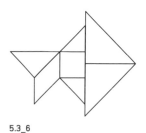
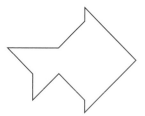

5.3_6
**魚兒**
這個圖形可以用來宣傳釣魚休憩、釣具店、水族館、魚店等等。

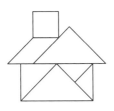

5.3_7
**房屋**
這個圖形可以用來宣傳房屋仲業、鑑價人、建商、掮客、室內設計師等等。

5.3_8
**工廠**
這個圖形可以用來宣傳製造商、房仲業等等。

5.3_9
**扳手**
這個圖形可以用來宣傳技師、DIY 產品等等。

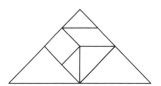 

**5.3_10**
**三角形**
這個圖形可以用來宣傳登山社、三明治等等。

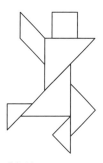 

**5.3_11**
**人形**
這個圖形可以用來宣傳運動中心、減肥中心、社工團體等等。

**5.3_12**
**兩個正方形**
這個圖形可以用來宣傳任何分離或倍增的狀態。

**5.3_13**

**愛心**

這個圖形可以用來宣傳單身聯誼會、情人產品、心臟保健活動等等。

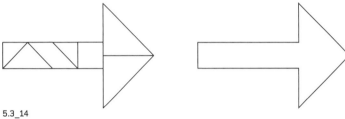

**5.3_14**

**箭頭**

這個圖形可以用來宣傳旅遊、勵志活動等等。

**5.3_15**

**攝影機**

這個圖形可以用來宣傳電影社、照相館等等。

### 5.4　翻面魔術方塊（Inside out Cube Puzzle）

這款魔術方塊玩起來有點難，又不算是太難，玩的人必需透過一系列的翻摺來將方塊換面，過程會有些挑戰性，但也不會讓人束手無策。若要讓翻轉的過程順暢，製作的材料最好要夠堅挺，而轉折處則要夠鬆弛。

**5.4_1**
拿一張夠硬的卡紙或厚紙板，最好
兩面不同色，裁出四個正方形和四
個等腰直角三角形，其理想邊長是
8~10 公分。

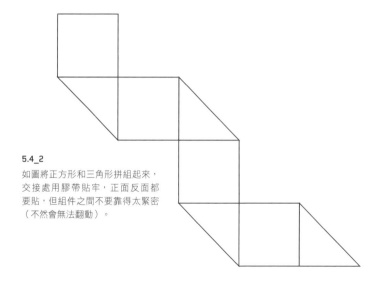

**5.4_2**
如圖將正方形和三角形拼組起來，
交接處用膠帶貼牢，正面反面都
要貼，但組件之間不要靠得太緊密
（不然會無法翻動）。

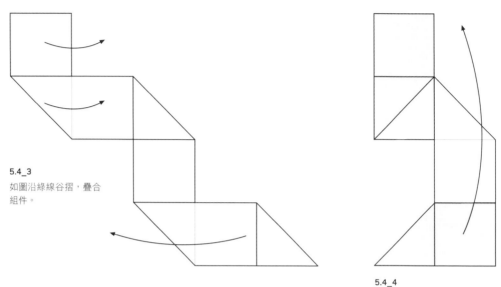

5.4_3

如圖沿綠線谷摺，疊合
組件。

5.4_4

如圖沿綠線谷摺，疊合組件。
深灰色區域代表反面。

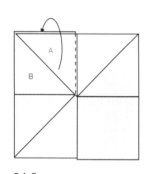

5.4_5

將 A 三角形塞到 B 正方形的後
面。

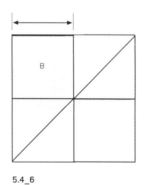

5.4_6

用膠帶貼合 B 正方形與 A 三角
形的上緣（粗黑線段處）。

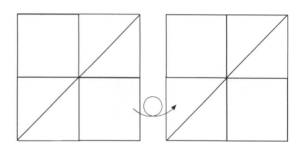

5.4_7

完成了。觀察一下兩面的差異。

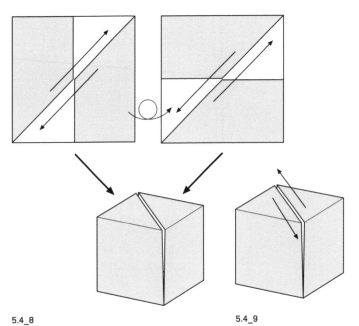

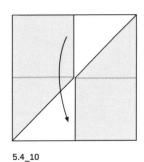

**5.4_8**

這個魔術方塊要怎麼玩呢？首先
如圖，我們同時將一面橫向山
摺，而另一面縱向山摺，就可以
把魔術方塊捏成立方體了！

**5.4_9**

要進行翻面挑戰，首先得把
立方體再度壓扁。

**5.4_10**

沿綠線谷摺將魔術方塊對折。

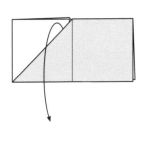

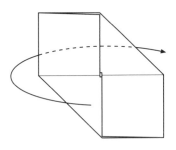

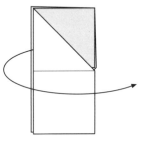

**5.4_11**

如圖從三角形處將魔術方塊向下
翻開。

**5.4_12**

接上一步驟，翻開後會變成這個形狀，
現在沿黃線山摺將魔術方塊對折。

**5.4_13**

最後將魔術方塊向右翻開。

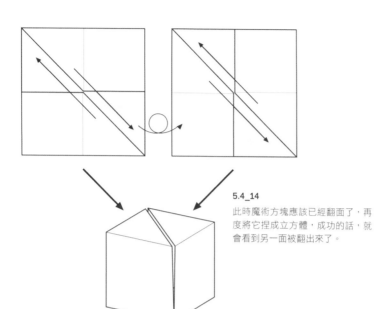

**5.4_14**

此時魔術方塊應該已經翻面了,再
度將它捏成立方體,成功的話,就
會看到另一面被翻出來了。

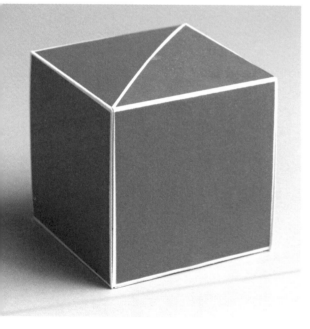

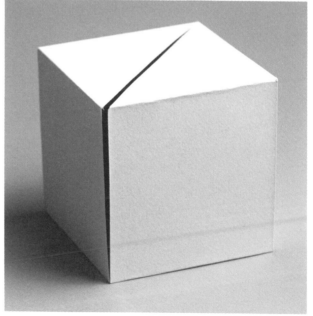

## 5.5　轉向魔術（Left to right Transformation Illusion）

有些經典的魔術，正因為簡單到不行，才更顯得魅力無邊。「轉向魔術」就是一款無法再更簡單的魔術，但若表演者十分有技巧，就有辦法將觀眾唬住。這種魔術又被稱為「酒吧把戲」（bar room trick），是用來自娛娛人的。

**5.5_1**
拿來一張紙，在上面畫一個有方向性的圖案，例如一個箭頭。也可以設計插圖、標語等等，或是用鈔票來變這個把戲。

**5.5_2**
從左往右對折紙張。

**5.5_3**
從上往下對折紙張。此時A點在上，B點在下。

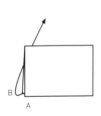

**5.5_4**
將紙張打開，但這次要從後面（B點）往上翻開。這個步驟就是魔術成功的關鍵，表演時要做得天衣無縫。

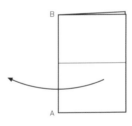

**5.5_5**
現在，往左攤開紙張。

**5.5_6**
箭頭轉向了！

**5.5_7**
同樣的轉向把戲，也可以變成上下
顛倒。

**5.5_8**
轉向魔術的另一個關鍵點，是圖案
的對稱性。例如要表演左右翻轉的
話，圖案最好要上下對稱，而要表
演上下翻轉的話，圖案最好要左右
對稱；否則觀眾會立即體認到圖案
是其實是旋轉了 180 度，而不是翻
面，驚奇感就會大幅降低。不過若
是設計得當的話，還是能夠發揮娛
樂效果。

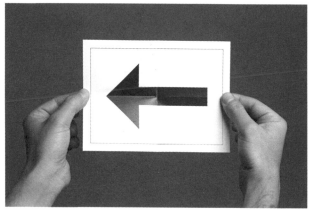

## 5.5　變形紙鏈（Chain to square Puzzle）

大部分的紙遊戲，都有固定的玩法。不過「變形紙鏈」卻可以任意形變，真的很好玩。

**5.6_1**

選用硬挺的材料如硬紙板或塑膠板、木板，先切出正方形，再將正方形如圖分割成十六個相等的三角形。

**5.6_2**

由於接下來要用一長條膠帶來黏合，所以這個設計較方便製作的尺寸，是讓三角形的高比即將使用的膠帶的寬略多一點。

**5.6_3**

把三角形排成一列。若覺得對齊的時候有點困難，可以找兩塊木頭或兩本書之類的東西夾住它們。

**5.6_4**

用一條膠帶把三角形整串貼起來，左邊要多留一截膠帶備用。

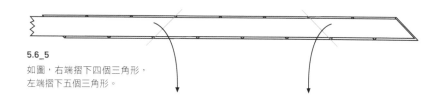

**5.6_5**

如圖，右端摺下四個三角形，
左端摺下五個三角形。

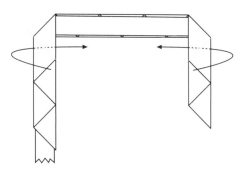

**5.6_6**

如圖，右端和左端摺下的部分
再沿黃線山摺轉 90 度。

**5.6_7**

紙鏈的兩端接合了，用多出來
的那截膠帶把它們黏住。

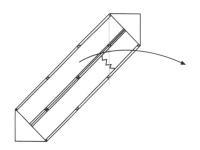

**5.6_8**

如圖沿綠線谷摺，疊合紙鏈。

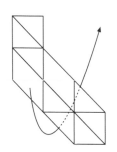

**5.6_9**

如圖沿黃線山摺，疊合紙鏈。

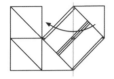

**5.6_10**

如圖沿綠線谷摺，疊合紙鏈。

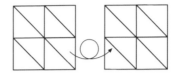

**5.6_11**

紙鏈被摺疊成正方形了。反面的三角形
排列方式也相同。

**5.6_12**

在這裡暫將兩面標示為不同顏色，以便
展示接下來的排列組合。

**5.6_13**

如圖，紙鏈兩端的三角形是可以輪
替的，且總共有八種組合。若將紙
鏈上的三角形依序從 1 編到 16，
就可以很清楚的了解它們是如何對
應。這八種組合分別為：1 對 9、2
對 10、3 對 11、4 對 12、5 對 13、
6 對 14、7 對 15、8 對 16。若紙鏈
上有圖案或文字，這八種組合分別
會讓紙鏈按照步驟 5.6_8 到 5.6_11
摺合成正方形時，出現八種不同的
樣貌。如果你設定某一種排列組合
為正確答案，那麼玩的人就一定得
找出對的頭尾組合，才能拼出對的
正方形。

**5.6_14**

將紙鏈疊合成正方形時，其實又有兩種
摺法。因此正方形的可能組合又更多
了。你可以試出所有的組合嗎？若用魔
術紙鏈來做成拼圖，會十分有挑戰性
呢！

### 5.6_15

變形紙鏈除了疊合成正方形，也可
以排成多種圖形，右圖只列出了
其中幾種。如果組出來的圖形是由
八個三角形組成，就表示這個圖形
的另一面也有八個三角形，也就是
說這時的圖形是雙層的（例如正方
形）。若組出來的圖形是由多於八
個三角形所組成，就表示有某些地
方是單層的，也就是說膠帶的那面
會露出來。

編註：作者以是否貼了膠帶來表示
紙鏈的正反面，然而若雙面都想設
計圖案也是沒問題的。

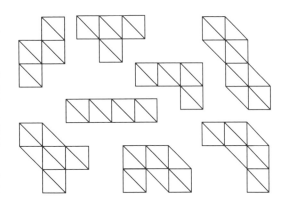

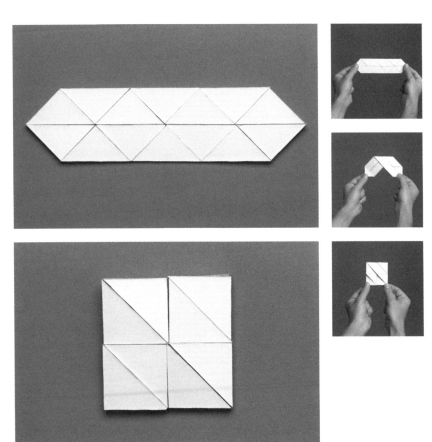

# 06 :

## 手工書

## 前言

書不就是那個樣子嗎？若你這麼想，就是有所不知了。一般量產的書籍因為成本考量與印刷、裝訂流程的限制，而被侷限了樣式。讓我們先撇除機器生產的書本和小冊子不談，手工書的世界依舊是寬廣又繽紛的。

接下來要介紹的書冊設計，既可用機器量產，也可以手工製作。每一款設計的頁數和大小，都可以隨喜好調整。

傳統的書冊或傳單一般而言，都是採用「Z 字摺」（z fold）、「拉頁」（gatefold）或「風箱摺」（concertina fold），若能跳脫這幾種無趣的摺法，可以玩的空間就變得很大。手工書就是要打破常規，給人耳目一新的感覺，好好設計，可以做出非常棒的成品。

這幾年來，手工書又開始流行，如果你有興趣，市面上也有專門的工具書籍可供參考（編註：例如積木文化出版《書‧手作》）。博物館、畫廊或藝術中心，也會舉辦手工書的相關展覽、展示與市集。這些手工書的重點不完全是其內容，而是在它的裝幀方式與其他設計巧思。如果你看到這樣的展覽，不妨抽空造訪。

## 6.1 八頁手冊（Eight page Booklet）

八頁手冊是一個來自東亞的優雅設計，完成後的書頁正好都是由一張紙的同一面組成的，因此需要印刷的話，只需要印單面即可。你可以任意調整紙張的長寬比，來得到不同大小、尺寸的手冊，甚至是正方形的手冊也沒問題。

**6.6_1**
假設使用 A3 大小的紙，最後手冊的大小會是 A6。將紙直向對折後打開。

**6.1_2**
橫向對折後打開。

**6.1_3**
將紙翻面。

**6.1_4**
現在你會看到兩條山摺線將紙平分成四等分。

**6.1_5**
將兩個短邊摺向中央，然後打開。

**6.1_6**
如圖在直向的中線上割一刀，留下最頂和最底的兩組矩形不割斷。

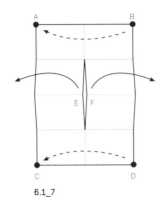 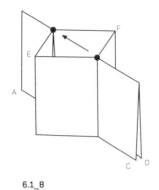 

**6.1_7**

摺線和割線都已完成了，現在可以開始摺疊手冊。從步驟 6.1_6 中切出的開口往兩邊撥開，捏起黃色山摺線，同時將綠線谷摺，使點 A 和點 B 疊合，點 C 和點 D 疊合，而點 E 和點 F 向左右分開。

**6.1_8**

接下來，如圖疊合兩點，紙張被摺成了相互垂直的兩個面。

**6.1_9**

將書頁兩兩攤開，壓平。

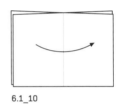

**6.1_10**

將攤開的手冊對折起來。

**6.1_11**

完成了！你也可以依需求增加頁數，只要將原本 4×2 的矩形改為 6×2 或 8×2……。一樣將直向中線割開，只留下最頂和最底的兩組矩形不割斷。

## 6.2　Z字書（Back and forth Book）

這款手工書適用於頁數多的設計，其內頁可以盡情擴增，不會有書頁對不齊的問題，甚至讓頁數破百也 OK。書頁的尺寸也可以隨著紙張尺寸來調整。

**6.2_1**
拿一張 A4 紙，或是 A3 甚至 A2 的都行，將其等分成 4×4 的格子。

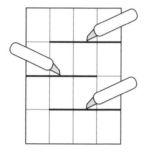

**6.2_2**
如圖割開三條水平線，各保留頭或尾相錯開的一個矩形不割斷。

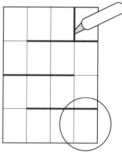

**6.2_3**
割掉右上角的一個矩形。右下角的矩形也要割掉，但要留下黏片，下一個步驟將詳述。

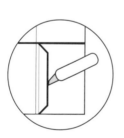

**6.2_4**
量出書背（spine）寬度，在右下角的矩形上先摺出一條谷摺線（綠線），其與鄰邊的距離就是書背的寬度。鄰著谷摺線畫出黏片的形狀，剩餘的部分割掉。

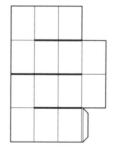

**6.2_5**
摺線和割線都完成了，現在可以開始摺疊書冊。

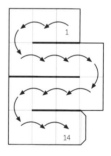

**6.2_6**
我們共有 14 個矩形，從矩形 1 開始，循著箭頭方向交替摺出谷摺線與山摺線，一直摺到矩形 14。

**6.2_7**

最後的結果如上圖所示。在黏片上
塗膠水,將書背封起來。

**6.2_8**

書背封合後,我們幾乎可以説是完
成了。

**6.2_9**

不過,這個摺法會讓某些頁面的兩
面是分離的,不太美觀。

**6.2_10**

在此提供一種不用黏膠的方法來閉
合它們。首先用一根圖釘,在角落
的位置將分離的兩頁刺穿一個洞。

**6.2_11**
如圖，這兩個洞應該在同一個位置。

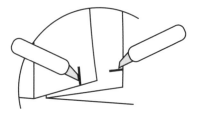

**6.2_12**
接著以這個洞為參考點，用刀片將一張
紙從小洞開始往外緣切一個橫向開口，
而另一張紙從小洞開始往外緣切一個直
向開口。

**6.2_13**
用這兩個切口扣合紙張。

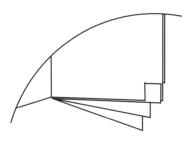

**6.2_14**
分離的書頁閉合了。

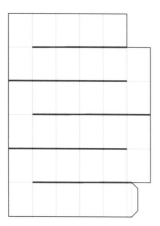

**6.2_15**

本圖展示出增加頁面的方法。原則
是每條水平線都保留頭或尾相錯開
的一個矩形不割斷,而書背的寬度
會隨著書頁的增加而變大。

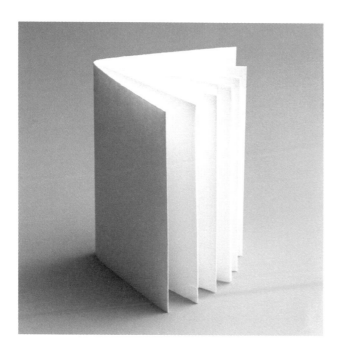

## 6.3 摺紙書（Origami Book）

在摺紙的世界中，有很多一件式摺紙書（one piece origami book）的設計，利用一張紙的摺疊，就完成一本精美的手工書。不過，這類摺紙書的難度較高，初學者不易完成。相較之下，兩件式的版本就簡單多了，而且頁數的彈性也較大。

**6.3_1**
拿兩張 A4 紙，最好是一張白色的，一張其他顏色。若想做大一點，A3 或 A2 也行，不過尺寸愈大，磅數最好也隨之提高，否則成品會太過柔軟。

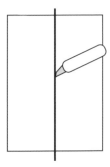

**6.3_2**
白紙是用來做內頁的，將其縱切成兩等分。

**6.3_3**
變成半張 A4 大小的紙條。

**6.3_4**
將紙條摺成八等分，山摺線和谷摺線交替，其中直向中線和橫向中線都要是山摺線。

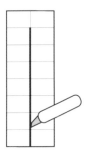

**6.3_5**
將直向中線割開，只保留最頂端的矩形不割斷。

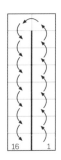

**6.3_6**
我們共有 16 個矩形，從矩形 1 開始，循著箭頭方向交替摺出谷摺線與山摺線，一直摺到矩形 16。

**6.3_7**
摺疊完成。

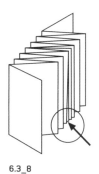

**6.3_8**
其中有一頁的兩面是分離的，
我們現在要來閉合它。

**6.3_9**
閉合的方法請參考第 95 頁步驟
6.2_10 至 6.2_14。

**6.3_10**
完成閉合。

**6.3_11**
現在要用有顏色的 A4 紙來做
書衣。先縱向切掉四分之一的
紙。

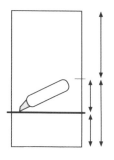

**6.3_12**
將剩下來的紙，再橫切成四等
分，每一等分都可以做一張書
衣。

**6.3_13**
如圖疊合兩點以找出中心點，
稍微捏一下做出記號。

**6.3_14**
量出書背的寬度，如圖將書衣的
兩個短邊往中心點摺，但兩個短
邊之間要預留比書背更寬一點點
的距離。

**6.3_15**
打開摺份。

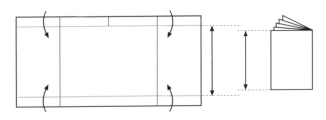

**6.3_16**
如圖沿綠線線谷摺，兩條摺線的
距離大約比內頁的高多一點。
若包裹內頁的時候發現距離不
好，還可以再調整。

**6.3_17**
將步驟 6.3_14 的摺份摺回去。

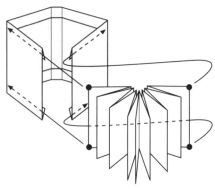

**6.3_18**
將內頁的第一頁和最後一頁塞進
書衣的摺份之中。

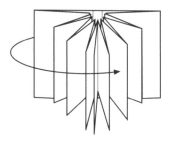

**6.3_19**

依據實際狀況在書衣上摺出書背，摺的
時候可以把內頁先拆掉，比較容易摺。
若你已經知道精確的書背寬度，也可以
事先摺好。

**6.3_20**

完成了！就這個範例而言，兩張白
色 A4 紙，和一張有顏色的 A4 紙，
共可以做出四本摺紙書。

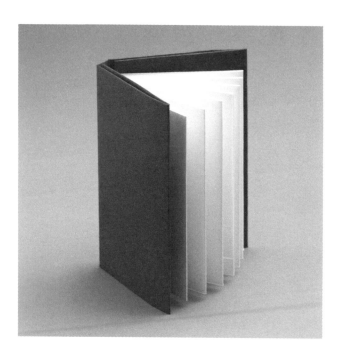

## 6.4 彈簧手冊（Expanding Booklet）

書冊不見得是要一頁一頁翻的。接下來就要介紹一款可以無限拉長的可愛手冊，製作尺寸可大可小，若大到一定程度，還可以當作壁飾。範例中的成品是個五連環，你當然可以依需求增減。

**6.4_1**
拿一張 200~250 磅的紙，切成一個長寬
比 3:1 的矩形。如圖畫出分割線。

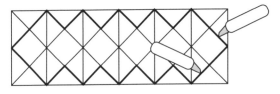

**6.4_2**
如圖切除粗線外圍的部分。

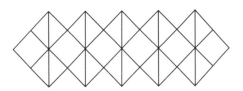

**6.4_3**
切完之後變成這樣。

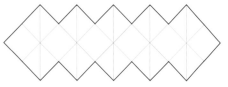

**6.4_4**
如圖沿綠線谷摺，黃線山摺。

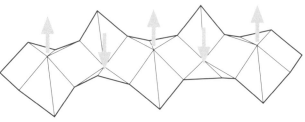

**6.4_5**
如圖沿摺線疊合手冊。若摺線都正確，兩條
山摺線和一條谷摺線相交的點，會向上突
起，而兩條谷摺線和一條山摺線相交的點，
會向下凹陷。疊合之後，這個手冊會讓人驚
喜的變成一個小方塊模樣。

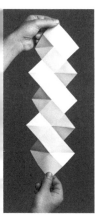

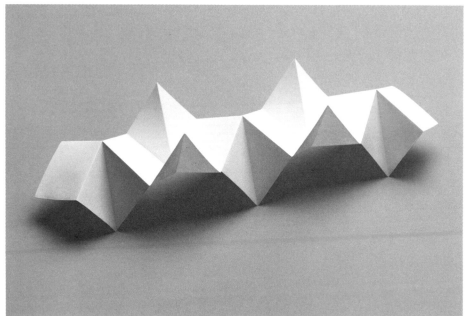

# 經典紙玩

## 前言

最後一章集結了一些非常有趣，但難以歸類的紙製品。它們都很適合設計成文宣品，也都有很大的發揮空間。

什麼樣的文宣品會讓人難忘？好設計需具備哪些條件？關於這個問題，也許有很多不同的解答。但我覺得，好的設計應該要非常簡單，然而卻會讓人不禁感嘆「這麼巧妙又簡單的作法，我怎麼會沒有想到？」至於一個好的文宣品，則應該兼具巧妙精緻、令人難忘、互動性強、印刷容易以及組裝簡便等特質。

我希望透過本書，尤其是這個章節，來讓身為設計者的你感受簡單的力量，只要敞開心胸讓創意奔馳，你也一定可以為設計需求找到最佳方案。往後，當你無意間看到各種摺疊結構、小遊戲、魔術設計、工藝品、玩具甚至裝飾品，別忘了多用點心觀察其巧妙之處，這都會是靈感的來源。在設計和工藝領域中，其實有許多概念已被發明出來，卻尚未被應用到極致。本書以文宣品設計為出發點，展示了一張紙如何透過切割、摺疊而變成各種妙不可言的產品，若能因此開啟你的創意思路，那這本書的任務就算圓滿達成了。

### 7.1    **轉動螺旋（Spinning Spiral）**

這極簡又優雅的設計堪稱是紙藝界的經典，只需一張紙條、單純的摺線，就可以完成這個會輕盈優美地旋轉的紙螺旋。若需要在上面印刷圖案，也可說是一點難度也沒有。

**7.1_1**
拿一張 100 磅的紙，大約裁成長寬比
1:11 至 1:12、8 公分寬的長紙條。將紙
張以谷摺線分成 32 等分，你可以用尺
量，或是徒手摺。徒手摺出 32 等分的
方法，可以參考積木文化出版的《設計
摺學》。

**7.1_2**
如圖將每個等分的矩形山摺出一條對角
線，請務必精確地摺。

**7.1_3**
耐心的把摺線一條一條確實摺好，不要
漏了任何一條。

**7.1_4**

當摺線一條一條摺起來時，紙條會漸漸旋轉疊合成一圈。

**7.1_5**

全部摺完之後，把圓盤好好的壓實，接著就要展開了！一手抓著圓盤的一頭，另一手將食指與拇指張開相距約 2 公分，然後將圓盤由下而上輕輕刷過手指之間的縫隙，圓盤就會被平均的展開，成為螺旋了。

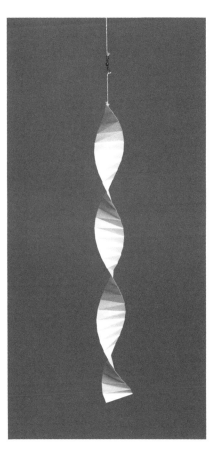

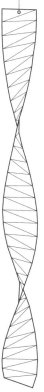

**7.1_6**

完成！扭成三股的紙螺旋，旋轉起來的效果最好。如果展開後的螺旋不只三股，可以再重覆上一步驟將螺旋拉得更開一些。對形狀滿意之後，可以在頂部穿洞，用棉線把它懸吊起來。

要讓成品更精緻，可以去釣具店買釣魚用的轉環（swivel）。在螺旋的頂端綁一小段棉線，棉線的另一頭綁上轉環，轉環的另一頭再接上較長的一段棉線。如此一來，無論螺旋如何轉動，都不會因為棉線的扭轉而停下來。轉環很便宜，而且通常一包有好多個。

## 7.2　　懸吊字母（Hanging Letters）

有些點子真的是簡單到不行，而且往往是在某個神奇的瞬間出現在我們的腦海——「懸吊字母」就是一個這樣的點子。正因為它非常單純，可運用的場合便不勝枚舉。

**7.2_1**
拿一張 A4 紙，長邊往後摺 3~4 公分。

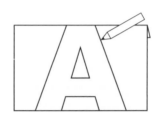

**7.2_2**
畫一個字母，高度要將紙占滿。

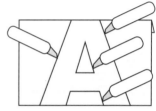

**7.2_3**
連同摺過去的那層紙，將字母整個割下來。

**7.2_4**
在要懸吊字母的地方拉一條線，把字母掛上去。

**7.2_5**
用一小段膠帶固定反折處，將字母整理一下使其平整。

**7.2_6**
完成了！

**7.2_7**

有的字母的頂端是圓弧狀的，例如
C、G 或是 O 等等，這時我們只好
將字母部分的頂畫成平的，只要設
計得好看就行。

**7.2_8**

大寫 C 掛起來的樣子。

## ABC 123

**7.2_9**

用這個概念，可以做出任何可懸吊
的字母、數字甚至圖形。但要考慮
一下字母或圖形的造形是否合適。
例如小寫字母由於基準線的位置不
同，有高有低，若懸掛成齊頭樣式
會很奇怪。你也可以在字母上畫
圖、上色。

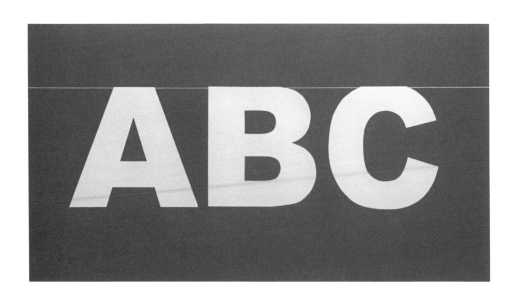

### 7.3    連環方塊（Chain of Cubes）

「連環方塊」是個很幾何的設計，製作時需要很嚴謹，但成品卻很熱鬧、有喜氣，適合用於派對或節日的布置。以下介紹的是四連環，當然你也可以任意增加數量。

**7.3_1**
準備四張一樣大的紙條，不需太厚。
每張紙條摺出四個正方形和一小段黏
合用的黏片。

**7.3_2**
在黏片上塗膠水，接著把紙條順著摺線圈起來，
頭尾黏合，變成一個正方形的紙圈。

**7.3_3**
一個黏好的紙圈。

**7.3_4**
如圖疊合兩點，應該可以把
紙圈壓扁。

**7.3_5**
確認無誤後，再把紙圈捏回立體。

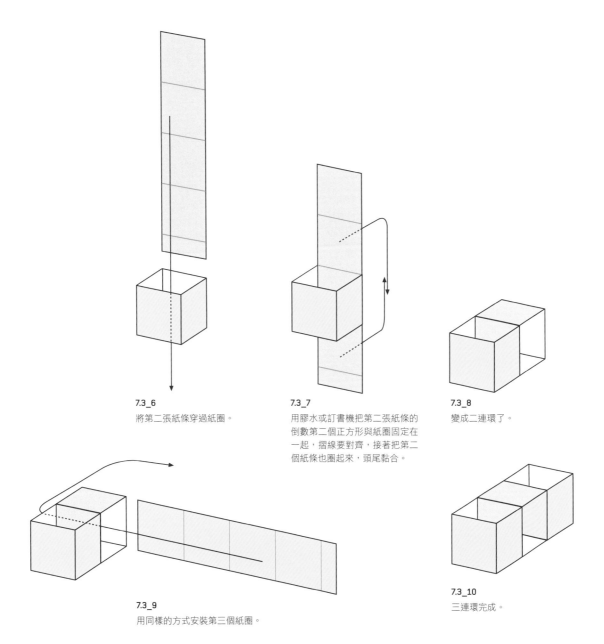

**7.3_6**
將第二張紙條穿過紙圈。

**7.3_7**
用膠水或訂書機把第二張紙條的
倒數第二個正方形與紙圈固定在
一起，摺線要對齊，接著把第二
個紙條也圈起來，頭尾黏合。

**7.3_8**
變成二連環了。

**7.3_9**
用同樣的方式安裝第三個紙圈。

**7.3_10**
三連環完成。

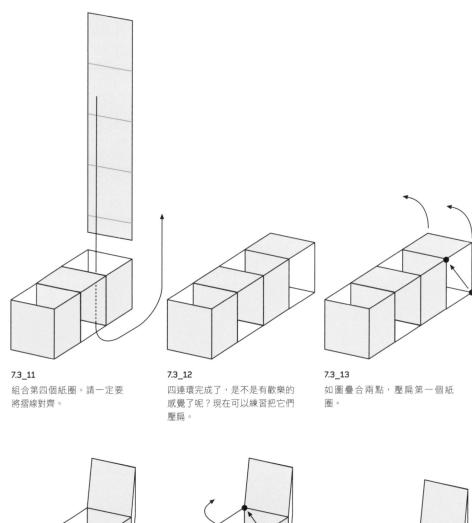

**7.3_11**
組合第四個紙圈。請一定要
將摺線對齊。

**7.3_12**
四連環完成了，是不是有歡樂的
感覺了呢？現在可以練習把它們
壓扁。

**7.3_13**
如圖疊合兩點，壓扁第一個紙
圈。

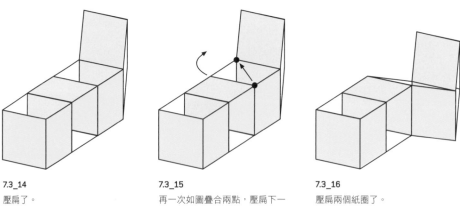

**7.3_14**
壓扁了。

**7.3_15**
再一次如圖疊合兩點，壓扁下一
個紙圈。

**7.3_16**
壓扁兩個紙圈了。

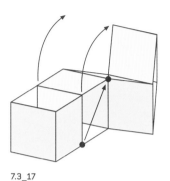

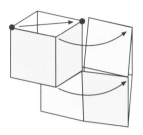

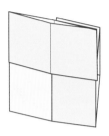

**7.3_17**

用同樣的方式再壓扁下一個紙圈。

**7.3_18**

壓扁最後一個紙圈。壓扁的步驟
其實一下子就可以完成。

**7.3_19**

四連環被壓扁成正方形。其實它
可以被壓扁成其他形狀，但還是
四方形最容易收納。

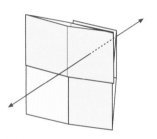

**7.3_20**

只要拉開頭尾的紙圈，就可以重
新使連環變立體。試試看，這個
過程很有動感喔。

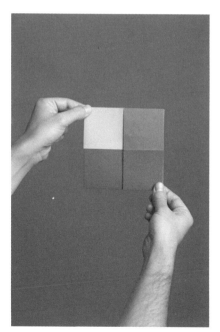

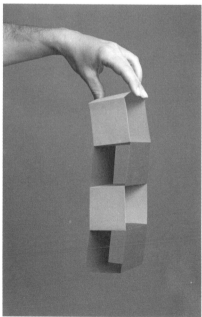

## 7.4 簡易獎座（Desktop Trophy）

這是一個很好運用，也很有趣、很幾何的設計，立方體和底座皆有很大的連續面可供印刷。誰是那個得到獎座的幸運兒呢？為了他好好設計吧！

**7.4_1**
製作一個「傑克森立方體」
（請參考第 34 頁），或是
其他你喜歡的立方體。

**7.4_2**
確認立方體的邊長。

**7.4_3**
拿一張 250 磅的卡紙切出
一個正方形，其邊長是立方
體邊長的兩倍。

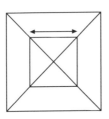

**7.4_4**
在正方形中心畫一個小正方
形，其邊長和立方體的邊長
相等。

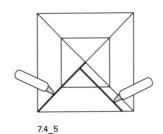

**7.4_5**
如圖將粗線部分用刀片割開。

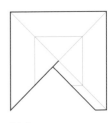

**7.4_6**
如圖沿綠線谷摺，黃線山
摺。

**7.4_7**
如圖在灰底的部分塗膠水，
點對點順著摺線疊合，形成
一金字塔的形狀。

**7.4_8**
請注意在疊合時，金字塔的頂點
要沿摺線往下凹，如圖完成摺
疊，黏合固定。

**7.4_9**
底座完成了！凹下去的部分正好
可以放入立方體。

**7.4_10**
把立方體放進底座，需要的話用
膠水黏合。若它們的顏色是金屬
色的話，效果一定滿分！

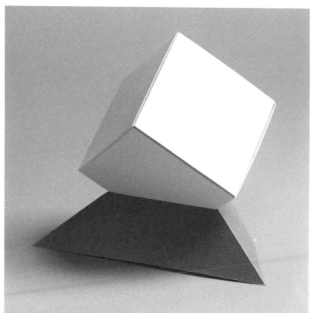

## 7.5    枡盒（Masu Box）

枡盒是一款非常經典的日式摺紙盒，接下來要介紹的是改良過的版本。傳統枡盒一般而言只能用薄紙製作，較容易摺疊，在這裡我們將用硬紙來製作，但將多餘的摺份用刀片事先切除，如此一來，就能做出硬挺的枡盒。

編註：若對傳統枡盒的摺法有興趣，請參考積木文化出版《設計摺學》。

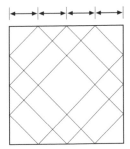

**7.5_1**
拿一張 200~250 磅、邊長約 20~25 公分的正方形卡紙，如圖畫出所有線條。可以先將四邊分別平分成四等分並做記號，再依記號來畫出這些線條。

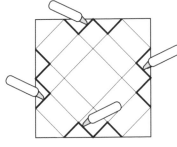

**7.5_2**
如圖沿粗線切割，共切掉八個三角形。

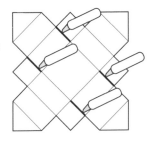

**7.5_3**
如圖將粗線部分切開。

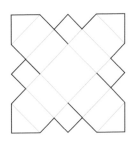

**7.5_4**
如圖沿綠線谷摺、黃線山摺。

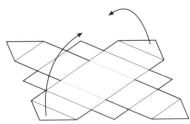

**7.5_5**
如圖沿綠線谷摺，翻起兩片相對的摺份。

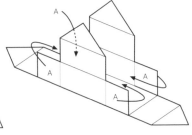

**7.5_6**
如圖將正方形 A 都向內彎摺 90 度。

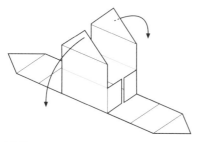

**7.5_7**

將步驟 7.5_5 中立起的摺份，如圖沿摺線
向外翻開，以便進行下一個步驟。

**7.5_8**

如圖立起另外一對摺份，並沿摺線將
其塞入盒中，標記出來的兩個點應會
在盒底相碰。

**7.5_9**

相同地，將在步驟 7.5_7 中被翻
開的摺份塞入盒中，標記出來的
兩個點應會在盒底相碰。

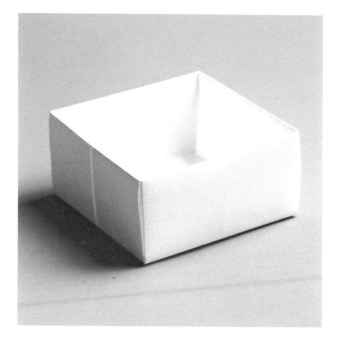

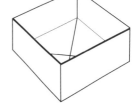

**7.5_10**

完成了！若你有興趣，可以改變
7.5_1 中線條分布的方式，看看
枡盒會變成什麼樣子。

## 7.6 伸縮立方連環（Tower of Collapsing Cubes）

本書的壓軸好戲終於登場了！一個可以瞬間收攏、展開的方形連環塔，其邊旋轉邊形變的樣子非常有戲劇效果，神奇的不得了。這個看似複雜的結構，其實都只是「傑克森立方體」的應用而已（請參考第34頁）。

**7.6_1**
拿兩張 80~100 磅、邊長約 20 公分的正方形紙張。

**7.6_2**
將正方形等分成 2×4 的方格，如圖切除其中兩個（灰色部分），並沿粗線切開，得到六個長寬比 1:2 的矩形。分別將每一個矩形沿綠線谷摺（長邊兩端的四分之一處），這其實就是「傑克森立方體」的組件。

**7.3_3**
用一個正方形製作六片組件。

**7.5_4**
拿兩片組件，如圖互疊成 T 字形。

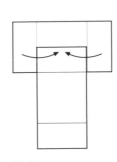

**7.6_5**
將橫向組件的左右兩個摺份摺起來。

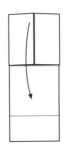

**7.6_6**
沿綠線谷摺，疊合組件。

**7.6_7**

沿綠線谷摺，並將此摺份塞入。

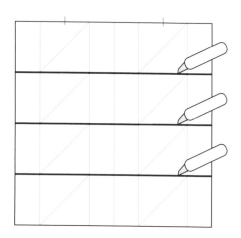

**7.6_9**

現在拿出另一張正方形紙，水平分
成四等分並且割開。如圖沿綠線谷
摺、黃線山摺。

**7.6_8**

這就是一組「地板」，利用剩下的
四片組件，再做兩組「地板」。

**7.6_10**

沿著摺好的五條平行線把紙摺疊起
來。

**7.6_11**

像這樣摺好了一片「側板」，其他
三片也是依樣畫葫蘆。

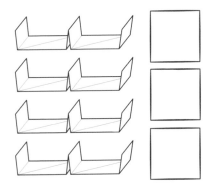

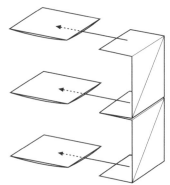

**7.6_12**

現在我們有了三片「地板」和四片
「側板」，所有的組件都備齊了。

**7.6_13**

如圖，將其中一片「側板」立起
來，把三片「地板」確實插入「側
板」的三個摺份。

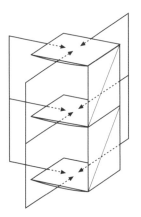

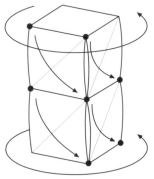

**7.6_14**

現在，用同樣的方式，把三片「側
板」都組裝起來。

**7.6_15**

完成了，準備迎接驚喜吧！用兩手
抓著立方連環的兩端，輕輕扭轉，
立方連環居然倒塌了。

**7.6_16**

朝相反方向旋轉，立方
連環又站起來了！若你
想要更有效果，可以增
加連環的數量。

## 設計前的考量

在學了那麼多的經典設計之後,你究竟該如何開始構思自己的設計呢?

這個問題很難回答,我只能想辦法幫各位縮小範圍,引導你去找出最合適的設計。請千萬要審慎的判斷,不要抱持著不切實際的想法,或被各人偏好沖昏頭,那樣反而容易失敗。

## 在設計文宣品之前,不妨先問自己以下問題:

設計目的是——
促銷文宣?玩具?教具?訊息傳達?

需載明的內容是——
介紹新產品或服務?派對或活動時間地點?

對象是——
專業人士?消費者?朋友?小孩子?

寄送的方式——
郵寄?親自遞送?

製作數量——
一個?幾十個?幾百個?幾千個?

預算——
零?無上限?

設計的基調是——
專業?有趣?實用?搞怪?

完成期限——
明天就要?下星期?下輩子?

期待的回饋——
消費者來電?消費者來店?都不需要?

下一步——
還有第二發、第三發,還是已經結束了?

**實體化你的設計**

設計方向會隨著許多個人原因和目的性的不同而改變，但設計完成後所要面臨的生產問題，通常都大同小異，跳脫不了兩大方向——手工生產或機器量產。以下是一些小建議。

**手工生產**

如果需要量不多，不妨多多愛用萬能的雙手。其實就算是要生產幾百幾千個，只要時間和人手充足的話，全部手工完成也不是個難事。

不過，無論最後要如何切割、摺疊，紙張的印刷都是要事先完成的。一般而言，文宣品的平面設計會用以下幾種方法來達成：

1. 利用繪圖軟體設計完成後，以印表機列印。
2. 用拼貼的手法完成設計後，以影印機複印。
3. 絹印（screen print），或其他手工印刷方式。
4. 製作好模版，複印後利用模版來繪製圖案。

圖案印刷完成後，才可以開始切割、摺疊。至於割線和摺線要直接印上去，還是要用手畫，則可視需要而定。

但如果要手工繪製產品上的圖案，則最好先完成切割和畫摺線的步驟，再來繪圖。可以利用自製的模版來畫割線和摺線，也可以一張張測量、繪製。

**機器量產**

若你需要產出專業精緻的成品，就要考慮用機器生產，在時間上甚至有時在金錢上都是比較節省的。機器量產的程序通常不出三個步驟——「印刷」、「開模切割」以及「組裝」。

1. 印刷：表面設計以印刷方式達成，通常是平版印刷。
2. 開模切割：以機器切割、壓出摺線。
3. 組裝：摺疊、上膠、黏合。

開模量產是很普遍的技術，但紙張會因為必須適用機器而有所限制。若你不是很熟悉這個領域，建議你事先和工廠討論，以掌握正確的製作程序。

上機生產最重要的一點就是，必須校準印刷圖樣和模具的切割位置，以避免摺線或切線出現在錯誤的地方。你可能會需要一位有經驗的平面設計師，協助製作正確格式、尺寸的印刷檔案。也有的印刷公司可以提供一條龍的服務，從檔案製作、印刷、開模到組裝一手包辦。雖然單一廠商能服務的項目愈多，你就愈省事，但相對的花費就會愈高。

若是很簡單的小尺寸開模，成品的單價會很低，甚至比以手工製作上百件成品的花費還要低。由專業的印刷機來印刷、精準的模具來壓製出來的成果包你滿意，為了那漂亮的摺線、精美的印刷，我敢打睹你下回還會再來一次。

**參考資料**

拜網路之賜，資訊的流通可說是暢行無阻，什麼樣的點子、案例都找
得到。也因如此，要找出所有設計的源頭，簡直難如登天。這本書也
遇到了相同的問題。

謹慎起見，我羅列出這本書中所有設計的出處或簡述其沿革，基於上
述原因，若你發現有誤，也歡迎來信指正。

### 三向六邊變形體

1939 年由普林斯頓大學數學系研究生亞瑟・史東創作。許多介紹變形體的文章，都會提到這款經典之作。

### 正方變形體

源頭不詳。1970 年代，作者參加紙藝同好的聚會時看到這款設計。

### 風車變形體

改良自傳統又經典的日本紙藝之「動態模型」（action model）。

### 單向形變形體

源頭不詳。作者在 1980 年代晚期第一次看到此設計，上面沒有任何註冊商標或專利字號。作者於 1998 年出版的童書《Paper Tricks, Michael O'Mara Books》也曾收錄。

### 旋轉立方體

改良自日本紙藝大師笠原邦彥（Kunihiko Kasahara）的設計。笠原邦彥原本的設計是扁平的旋轉正方形，後來被「綁結藝術」（knotology）的創始人 Heinz Strol 發揚光大，變成以連續紙帶摺成的立體作品，本書收錄的是作者又再修改過的版本。

### 形變立方體

源頭不詳。作者第一次看到是在 1960 年代，或許更早以前就有了。

### 六件式立方體

1980 年代早期作者的創作。因為結構太簡單，也許有別人早就提出過，但截至目前尚未發現。

### 三件式立方體

作者從六件式立方體發展出來的。

### 兩件式立方體

作者從六件式立方體發展出來的。

### 外榫式立方體

作者從六件式立方體發展出來的。

### 四面體

約源自十九世紀，學校老師教學生以這樣的結構作出多面體。

### A4 角錐

作者參考不同的摺紙設計書籍加以改良，運用 A4 紙張的 1:$\sqrt{2}$ 優美比例來設計。

### A4 任意信封

傳統紙藝，靈感來自於日本用布巾包裹東西的方法。

### A4 斜口任意信封

同上。

### A4 包裹信封

同上。

### 日式信封

源自日本。

### 法式信封

源自法國。

### 光碟收納袋

作者特地為本書所設計。

### 加工信封

作者於 2005 年接受委託的設計。

### 幻覺魔術

傳統的「酒吧把戲」。

### 立方體幻覺魔術

作者根據傳統的魔術技法發展出來的。紙藝家 Jeremy Schafer 也有同樣原理，但截然不同的版本。

### 七巧板

源自中國的傳統遊戲。

### 翻面魔術方塊

1970 年代早期，作者在日本平面設計雜誌裡的小圖片得到靈感而設計。

### 轉向魔術

傳統紙魔術，紙藝大師 Eric Kenneway 表演給作者看的。

### 變形紙鏈

源頭不詳。

### 八頁手冊

源自日本的手冊摺法。

### Z 字書

源頭不詳，但是很普遍的摺書方法。

### 摺紙書

源頭不詳，由作者改良。

### 彈簧手冊

源頭不詳。作者於 1980 年代在書店張貼的海報上看到此設計。

### 轉動螺旋

傳統紙藝。

### 懸吊字母

作者於 1960 年代在美國出版的兒童勞作書上看到的設計。

### 連環方塊

作者於 1980 年代收到的年終展覽邀請函使用了此設計，由平面設計系學生所製作。

### 簡易獎座

作者設計。

### 枡盒

作者根據傳統日本紙藝改良而來。

### 伸縮立方連環

作者從自己的設計改良而來。Heinz Strobl、Kunihiko Kasahara 以及 Larry Hart 等紙藝藝術家，都設計類似概念的作品，可以任意壓扁和拉長。

## 謝辭

年輕時，一本書啟蒙了我對紙遊戲的熱忱，那本書是 Joseph S Madachy 所著的《Mathematics on Vacation》。裡面收錄了變形體以及紙製益智遊戲的美妙篇章，倘若沒有那本書，也就沒有你正在看的這本書。在此感謝 Madachy 的啟發。

數十年來，有群愛好紙藝的人士相伴，引領我接觸許多紙益智遊戲、把戲與獨特的設計。眾多人士當中，我特別謝謝 Eric Kenneway、Mick Guy、John S Smith、Ray Bolt、Robert E Neale 以及 Seiryo Takekawa，謝謝他們分享作品以及熱心協助。此外，Tim Rowett、John Sharp、Gary Woodley、Max Eastley 等人，讓我看到獨特設計中的豐富多樣，品味看似毫不起眼的創作，不論在紙藝或人生其他方面都是如此，在此一併感謝。與他們共事的過程中，我期望自己能體悟到知識的力量可勝過天生聰慧，並學會如何分辨嘩眾取寵的表面功夫與真正巧妙的好設計。

# 設計摺學3

從經典紙藝到創意文宣品，設計師、行銷人員和手工藝玩家都想學會的切割摺疊技巧

| | |
|---|---|
| 作　者 | 保羅‧傑克森（Paul Jackson） |
| 譯　者 | 李弘善 |
| 總 編 輯 | 王秀婷 |
| 責任編輯 | 李　華 |
| 版　權 | 向艷宇 |
| 行銷業務 | 黃明雪、陳彥儒 |
| 發 行 人 | 涂玉雲 |
| 出　版 | 積木文化 |
| | 104台北市民生東路二段141號5樓 |
| | 電話：(02) 2500-7696｜傳真：(02) 2500-1953 |
| | 官方部落格：www.cubepress.com.tw |
| | 讀者服務信箱：service_cube@hmg.com.tw |
| 發　行 | 英屬蓋曼群島商家庭傳媒股份有限公司城邦分公司 |
| | 台北市民生東路二段141號11樓 |
| | 讀者服務專線：(02) 25007718-9｜廿四小時傳真專線：(02) 25001990-1 |
| | 服務時間：週一至週五09：30-12：00、13：30-17：00 |
| | 郵撥：19863813｜戶名：書虫股份有限公司 |
| | 網站：城邦讀書花園｜網址：www.cite.com.tw |
| 香港發行所 | 城邦（香港）出版集團有限公司 |
| | 香港灣仔駱克道193號東超商業中心1樓 |
| | 電話：+852-25086231｜傳真：+852-25789337 |
| | 電子信箱：hkcite@biznetvigator.com |
| 馬新發行所 | 城邦（馬新）出版集團 |
| | Cite (M) Sdn. Bhd. |
| | 41, Jalan Radin Anum, Bandar Baru sri Petaling, |
| | 57000 Kuala Lumpur, Malaysia. |
| | 電話：+603-90578822　　傳真：+603-90576622 |

國家圖書館出版品預行編目資料

設計摺學. 3, 從經典紙藝到創意文宣品，設計師、行銷人員和手工藝玩家都想學會的切割摺疊技巧/保羅.傑克森(Paul Jackson)作；李弘善譯. -- 初版. -- 臺北市：積木文化：家庭傳媒城邦分公司發行, 民 104.06
　面；　公分
譯自：Cut and fold techniques for promotional materials
ISBN 978-986-128-853-6(平裝)

1.摺紙

972.1　　　　　　　　　　104008997

Text © 2013 Paul Jackson
Translation © 2014 Cube Press, a divison of Cite Publishing Ltd.
This book was designed, produced and published in 2013 by Laurence King Publishing Ltd., London.

| | |
|---|---|
| 封面設計 | 兩個八月創意有限公司 |
| 內頁排版 | 優士穎企業有限公司 |
| 製版印刷 | 上晴彩色印刷製版有限公司 |

城邦讀書花園
www.cite.com.tw

2015年6月30日　初版一刷　　　　　　　　　Printed in Taiwan.
2018年4月12日　初版三刷
售　價　NT$499
ISBN　978-986-128-853-6